調琴聖手

Guitar Sound Effects

陳慶民 · 華育棠 合著

一本從最基本理論談起，用最簡單的設備調出您最需要的音色

Preface

自序

　　在我與學生接觸的時候，我常常發現很多人喜歡使用效果器，但效果器的原理卻沒人真正懂，絕大多數的人都是為了要使用效果器而用效果器，而且會買哪一種效果器的原因，也主要是他的某個朋友買了，所以他也要買一個。可是買回來後怎麼接怎麼難聽，但再難聽還是要用。等到實在受不了時，再來找我求救，而通常我的解決方法就是把他所有的效果器拆掉，再問他現在有沒有好聽多了？而答案幾乎都是肯定的。結論是花了很多錢來讓他的吉他變難聽。要不然，就是有很多朋友問我某某吉他手的聲音是用什麼效果器調出來的，我會立刻反問，為什麼你會覺得那個聲音是用效果器調出來的？好像所有的吉他手都認為只要是好聽的吉他聲一定是用效果器調出來的，這是為什麼呢？

　　我想原因有二，絕大多數的吉他手覺得他的吉他聲難聽，可是 CD 中的吉他卻是那麼好聽，於是會想我也有吉他，我也有音箱，他有我沒有的只有效果器了，於是努力去買效果器，結果還是調不出別人的聲音，就認為一定是買錯效果器了，只好再到處去問應該買哪些效果器。殊不知決定一個吉他的聲音有許多因素，效果器只是其中一環而已。其他的都不對，哪有可能做出一樣的聲音？第二個原因就是吉他手本身的技術，絕大多數的人認為吉他技術好就是彈得快，卻沒想過為什麼沒人會說哪個歌手好棒，是因為他唱得很快？

　　大家都只會說某人唱得好聽而已。唱得好聽不只跟天生的歌喉有關，發聲技術也非常的重要。但絕大多數的吉他手無法體會這種彈得好聽的技術，因為他們不知道吉他發聲的根本原理，所以雖然有人連簡單的和弦都無法彈得乾淨清楚，但只要聲音難聽，一定會想到是效果器不夠好，或是調得不對，都不會認為其實是演奏的技術太差了。

有鑑於此，我們特別編撰這本書，希望能改變大家的想法，幫助所有在效果器堆中掙扎的吉他手們，從學習最基本的吉他發聲原理，來瞭解效果器是如何處理訊號的，從而嘗試使用簡單的效果器來調出我們要的聲音。絕大多數的吉他手買不起錄音室裡面使用的昂貴設備，因此本書只針對那些基本、普及的效果器的使用方法及原理來說明，希望對讀者有所幫助，也希望音樂界的各位專業前輩，能不吝指正，多予建議，筆者將感激不盡。

　　本書的完成要感謝顏志文老師及呂胡忠同學的協助，以及魏德遜、吳祚旭、李洲權、歐瑤章、曾崇民、鍾城虎、周谷淳、楊邦昊、吳靖謀、沈漢強、張裕安、汪子玄等人的資料提供，並感謝麥書出版社潘老師夫婦及全體同仁。

陳慶民・華育棠

目錄

Lesson 4
實戰篇

Lesson 5
綜合應用篇

Lesson 6
附錄

Lesson 1
吉他的結構與調整

　　一切好的吉他聲都是從吉他開始，而所謂吉他的聲音是由上面裝的弦的振動開始，而產生振動的原因是吉他手撥弦，然後整個吉他經由共鳴來改變弦的振動，這個振動經由拾音器轉變為訊號，經由音色鈕、音量鈕的調整之後，再經由導線的傳輸，經效果器修飾後再送到音箱，擴大後送到喇叭，推動空氣，最後傳到我們的耳朵才算。本章從一根弦的振動原理開始，到最後導線對吉他聲音的影響，希望讀者能耐心的看完，對吉他的了解絕對有幫助的。

 ## 1-1 弦的振動原理

　　我們平常看到弦的振動，會覺得弦就是來回擺動而已，但其實是一個波動在弦的兩端來回傳遞所產生的。這個來回的弦波會跟自己產生增強或減弱的效果，如果頻率不對，自己跟自己的反射波就會完全抵消，只有那些特定波長的波動能夠在弦上來回跑一段時間，而這些波的波長是由弦的長度來決定的，只有那些波長是弦長兩倍的整數分之一的才能夠在弦上跑來跑去，形成我們所看到的振動。舉例來說，如果弦長是 25 吋，則只有波長是弦長兩倍，也就是 50 吋的整數分之一，50 吋、25 吋、12.5 吋、6.25 吋等等能在弦上振動。這些波當中最長所相對應的頻率叫做基頻，其他的波長所相對應的頻率是基頻的整數倍，叫做泛音（如下圖）。吉他上的琴格，就是讓我們利用按弦來改變弦長，因而改變波長。

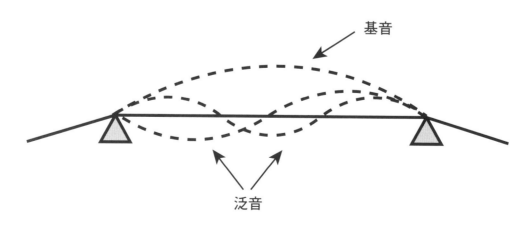

基音

泛音

決定我們聽到一根弦所發出的音高是頻率，不是波長，當波長決定了以後，還得決定這個波在弦上跑的速度才能決定頻率。可以想像一個波在弦上跑完一個波長所需的時間就是週期，而一秒鐘能跑幾個波長就是頻率了。換句話說，一個波在弦上跑得越快，它的頻率就越高，當然波長越短，每秒能跑的波長就越多，頻率也就越高了。如果寫成數學形式，就是波速等於頻率乘以波長。但是什麼決定一個波在弦上跑的速度呢？古早的時候，數學大師泰勒就算出來了，一根弦上波速的平方和弦的張力成正比，和弦的密度成反比。也就是說，我們把弦繃得越緊，張力就越大，波速就越快，因此振動的頻率就越高，而弦越細，波在上面跑得就越快（如下圖），因此頻率也越高。這就是為什麼高音弦較細，低音弦較粗，而我們調音時，就是用改變弦的張力來調整弦的振動頻率。

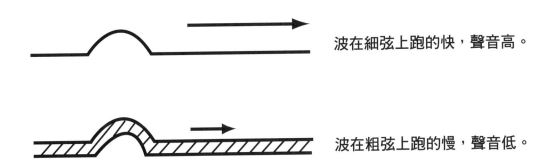

波在細弦上跑的快，聲音高。

波在粗弦上跑的慢，聲音低。

總算把原理說完了，這有什麼重要呢？要知道，能夠改變一根弦的聲音就是這些基本的因素，如果我們要調出好聽的聲音，一定先要瞭解這些。但當兩把吉他上的兩根弦張力調得一樣，粗細也相同，長度也一樣時，為什麼彈出來的聲音會不一樣？甚至連同一把吉他同一根弦上同一個音，兩個不同的人彈時，聲音聽起來也會不一樣呢？重點有三個，一個是這些弦是固定在吉他上的，在這根弦上只要波長對的振動都可以在這些弦的兩端來回跑，可是每次碰到末端，也就是弦和吉他相接的地方，有一些波就直接跑到吉他上去了，因此彈回來的波會變小，有時因為受吉他振動的影響，彈回來的波會比原來還要大。

　　不同波長的振動被吉他影響的程度不一樣，所以當吉他不一樣時，弦的振動聽起來就會不一樣（如下圖）。第二個是這些不同波長的波都是由吉他手撥動弦的那一瞬間產生的，每個人彈弦的力道、位置，甚至使用的匹克都不一樣，因此產生的波動就不一樣。吉他手根據經驗，知道用什麼方法可以產生哪些不同的波長組合。也就是產生哪些不同的聲音。第三個原因是拾音器，因為弦的聲音在電吉他上必須藉由拾音器來變成電壓訊號。但羊毛出在羊身上，產生這些訊號所需的能量就是弦的振動，因此拾音器會影響弦的振動。但對不同波長的影響程度也不一樣，不同的吉他手，產生的波不一樣，因此這個振動受拾音器的影響也不一樣。嚴格說起來，其他還有空氣的濕度等等，但程度小很多，我們也就不在這裡討論了。

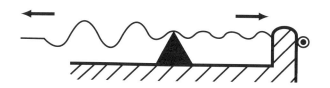

弦傳給重吉他的震動較小。

弦傳給輕吉他的震動較大。

　　一根弦的振動會受吉他的影響是因為有些波傳到吉他上，或有些吉他的振動傳到弦上。要避免這種情形發生，可以用很重很重的吉他，這樣弦的振動就很難傳到吉他上，也因此吉他很難振動，所以不會有振動傳到弦上。這樣弦振動的能量不會被吉他拿走，也因此弦可以振動較久的時間，此時弦的能量只會消耗在本身的內部因為變形所發的熱，及推動附近空氣所需要的能量上。以音樂的術語來說，弦的延音會比較好，這就是為什麼通常越重的吉他，延音較好的原因。吉他上的弦並不是直接綁在木頭上，必須靠著上下弦枕、琴橋、弦鈕等等固定在吉他上，這些設備的重量都非常重要。還有他們是如何固定在吉他上，都決定著到底有多少，及哪些弦的振動會傳到吉他上，也就是吉他如何影響弦的聲音。

　　接下來分別討論吉他每一部份對音色的影響。

 # 1-2 吉他的木質

　　前面說到如果只是要吉他的延音長，那只要用很重的材料，例如鉛塊來做就好了，可是這樣吉他的聲音完全沒有個性，純粹只是弦的聲音，單調而無趣。另外太重的吉他，演奏者也背不動，完全不實用，現在市面上雖然有用金屬或人造材料如碳纖維等做的吉他，但並不只是為了增加重量而已。幾百年來古典吉他或佛郎明哥吉他都是用木頭做的，小提琴，甚至鋼琴等弦樂器都是用木頭發展出來的，當然電吉他一開始也自然的使用木頭做材料了。事實上，剛開始的電吉他不過是將一個拾音器裝到鋼弦吉他上面而已。當時小提琴通常使用的是楓木，指板用黑檀，因此民謠鋼弦吉他最常用的木材也就是楓木，黑檀指板等，而古典吉他的側面及背後也有很多採用桃花心木，也有用紫檀來做指板的，因此很自然的，這些木頭都被電吉他的製造者所採用。早期的 Gibson 空心電吉他，就是那些肚子非常大，現在通稱爵士空心電吉他，其使用的木材都不外乎是楓木、桃花心木加黑檀或紫檀指板等等。

　　真正的電吉他，應該從實心電吉他開始，也就是現在通稱的 Gibson Les Paul 開始。發明這種實心電吉他的人就是 Les Paul。這種吉他的琴身有著一塊大木頭，不像民謠或古典吉他有著一個大大的共鳴箱。他之所以會想到用實心的琴身，是因為當時那種大肚子的空心電吉他，一上台就會怪叫，很容易產生迴授，因為空心琴身的面板受到吉他自己所發出的聲音產生振動以後，又將這個聲音傳到拾音器再放大，然後產生更大的振動，如此循環就變成轟然巨響，有人稱為音爆。實心的琴身在台上不容易受到外界聲音的影響，因此也就避免了這種迴授問題。

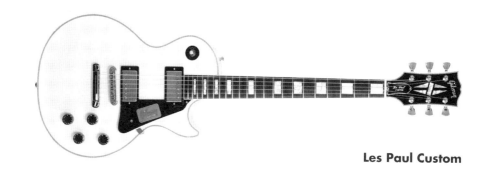

Les Paul Custom

　　當時 Les Paul 可以選擇的木頭，很自然的不是楓木就是桃花心木。Les Paul 本人是爵士吉他手，其實當時所有的吉他手不是鄉村吉他手，就是爵士吉他手，藍調吉他還沒那麼流行。鄉村吉他手彈 Martin 的民謠鋼弦吉他，而爵士樂手就用 Gibson 的吉他。因為爵士樂希望吉他的延音長，所以 Les Paul 希望使用較重的木頭。本來楓木比桃花心木更重，可是聲音太尖，並不適合喜歡用悶音的爵士樂，因此 Les Paul 就很聰明的用桃花心木做琴身，但在上面貼一層楓木（如上圖），不只增加重量，最主要的是讓吉他的聲音稍微亮一點。這種作法一直延續了五十多年，到現在都沒有改變。雖然很多人現在較喜歡用有漂亮花紋的楓木，但聲音並不會受到花紋的影響而改變。這種標準 Les Paul 的木材，現在所有的吉他手都公認能產生「很厚」的聲音。七十年代以後，因為受重金屬樂團 Led Zeppelin、Black Sabbath、AC/DC，尤其最重要的，Kiss 樂團的影響，吉他手們發現當初為爵士樂所設計的 Gibson 電吉他，原來很適用在重金屬音樂上，這是 Les Paul 本人所始料未及的。

　　Les Paul 實心電吉他推出以後，一時之間大受歡迎，但鄉村樂手總覺得 Les Paul 的聲音不夠亮、不夠脆，這時剛好 Leo Fender 加入了製造吉他的行列。桃花心木本身就很貴重，因為它無法長成一片森林，都是一棵一棵的散落在中南美或非洲的叢林中，而且無法用人工栽培，因此使用大塊桃花心木的 Les Paul 吉他天生就貴。Leo Fender 當時就想以鄉村音樂為目標，來設計出較便宜、大眾化的吉他。首先琴頸採用楓木沒有問題，因為很多民謠吉他早就用楓木做琴頸了，楓木夠硬夠重，而且非常便宜，在加拿大、美國邊境不知有多少楓木林，而且砍了之後還可以輕易造林種回來。而像黑檀，紫檀等木頭都非常貴，因此剛開始指板也免了，整支琴頸就是一根木頭，指板是琴頸的一部份。這樣聲音夠亮，剛好符合鄉村音樂的需求。

　　但琴身呢？前面說過，很少人會使用楓木做琴身，因為它太重，聲音也太尖了，所以 Leo Fender 嘗試比較便宜的木頭。因為鄉村音樂和爵士樂不一樣，喜歡較短促的琴聲，因此很自然的應該採用較輕的木頭。

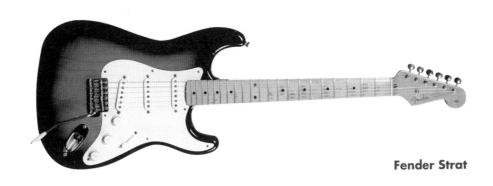

Fender Strat

　　當時 Leo Fender 在市面上找得到，夠便宜、夠輕，但又不會太軟的木頭有赤楊木（Alder）、赤梣木（Ash）、菩提木（Basswood）等，因此他就採用了這些木頭。他首先設計出的 Telecaster 一炮而紅，大受鄉村樂手們歡迎，接著他乘勝追擊，設計出現在 Fender 最有名的 Stratocaster，讓他在吉他歷史上奠定了不朽的地位（如上圖）。現在這些吉他採用的木材也大都沒什麼變化，唯一改變的是指板。楓木一定要上漆保護，否則很容易乾裂，但指板彈久了，透明漆會逐漸磨損，露出裡面的木頭，慢慢的楓木指板就會變黑，讓吉他指板看起來很難看。據說有一天 Leo Fender 在看電視中的樂團表演，其中的吉他手都是背著 Fender 的吉他，被吉他手彈得變黑的指板在電視上非常難看，Leo Fender 看了當場跳起來，第二天就把 Fender 生產的吉他換上了紫檀指板。現在 Fender 吉他提供兩種指板木頭，楓木和紫檀供選擇。但吉他手如果需要那種如假包換的清亮聲音，還是楓木指板較好，紫檀的就會比較柔和。

　　也許當年的 Gibson 和 Fender 就押到寶了，雖然現在市面上有各種電吉他，但只要是用木頭做的，幾乎都不外乎 Gibson 和 Fender 所採用的木頭。只要是類似 Fender 的吉他，最常見的琴身木頭就是赤楊木，它的重量輕，共鳴好，顏色稍微帶棕色但很均勻，很適合上多層漸進色。因為共鳴好，會吃掉一些高音，典型的聲音特色是較圓潤、溫暖的中高音。另外一種跟赤楊木很類似，但顏色稍白的白楊木（Poplar）也很受歡迎。第二種常見的木頭是赤梣木，它有兩種，常見的是沼澤赤梣木（Swamp Ash），重量比赤楊木稍微重一點，音色也稍微亮一點，很多人非常喜歡它稍亮的聲音。它的顏色稍微帶黃，很適合上透明漆。第三種是菩提木，它質地比前兩種軟，也更輕，因此聲音比赤楊木還要柔和。它常常帶有綠色的木紋，不適合上透明漆。

　　當然，只要是類似 Gibson 類的吉他幾乎都用桃花心木，為的是那種厚重的中音，桃花心木有著細細的木紋，稍帶褐色，通常不太適合上透明漆。其他受歡迎的還有洋檜木（Koa），很多人將他塗上油就不用上漆了，但因為這種木頭只在夏威夷才有，所以很貴。因為稍重，一般較適合做貝司。其他還有像核桃木（Walnut），蛇紋木（Lace Wood）等等，但都還不是主流。

做琴頸的木頭，除了桃花心木就是楓木了，而楓木是最受歡迎的。主要是因為它夠硬，耐得住弦的拉力，且木質穩定，不容易扭曲。但楓木有兩種，一種較硬，就是做琴頸的木頭，另外一種較軟，通常拿來做貼在琴身上的面板。這些楓木會有很多好看的花紋，如鳥眼、雲浪紋、虎斑紋，但都只是好看而已，聲音及硬度都差不多。楓木做的琴頸因為較硬、較重，所以具有典型的較亮的聲音。桃花心木稍微軟一點，也比楓木稍微輕一點，所以比較偏中音。

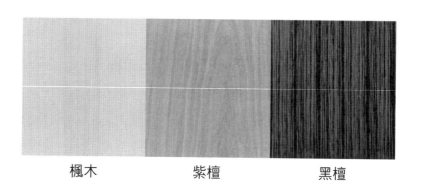

楓木　　　　　紫檀　　　　　黑檀

做指板的木頭幾乎就是楓木、紫檀、黑檀這三種（如上圖）。其中以紫檀最受歡迎，因為它聲音柔和，保養容易。雖然和黑檀一樣不用上漆，但因為富含油份，不容易乾裂。紫檀有著開放式、較短的直木紋，常常會有紫色或褐色不均勻的條紋。近年來因為紫檀越來越難獲得，不只價錢升高，而且也越來越多具有不均勻色澤的次級品出現在吉他上。黑檀質量重，木紋很細而不明顯，質地細膩，做指板非常光滑，手感很好。而且具有一種特別啞啞的聲音，比紫檀柔和的聲音稍硬，也稍乾一點，深受很多爵士吉他手的喜愛。黑檀的缺點是久了之後，木材變乾而收縮，有時在指板上可以看到細細小小的皺紋，有時會出現裂縫，尤其當黑檀指板黏到桃花心木上時，因為兩種木頭收縮的程度不一樣，常常在接合處會裂開。吉他手們千萬注意，每年至少要替黑檀指板上一次油。楓木指板是這三種木材中最亮的，早期 Fender 的琴頸並沒有分開的指板，後來為了讓吉他手們能有選擇，才開始也貼上楓木的指板。但現在大家公認整支琴頸，也就是沒有分開來的指板的楓木琴頸聲音較好，延音較漂亮。因為成本稍高，所以價錢也稍貴一點。

另外值得一提的是，木頭的強度並不是任何方向都一樣，通常順著年輪的切線方向強度最強。因此做琴頸的楓木，如果橫切面年輪的方向是和指板面垂直的強度最好，最不容易被弦拉彎。這和木材無關，只是切法的不同。要獲得這種木頭，切割木材時必須切過木頭的中心，因此特別叫做中心切（如下圖）。木材廠切割木頭時，都是一片一片切下來，所以一定會有一些是中心切的木頭，可是除了極少數吉他廠商外，通常不會特別去挑這種木板來做琴頸，但每批吉他中，總是會有一兩把剛好是具有中心切的琴頸，讀者在選擇時不妨看一下。理論上，這種琴頸因為較硬，聲音會稍微亮一點，但很難真正做比較。

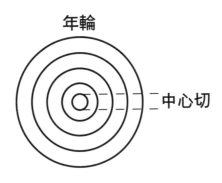

1-3 吉他的結構

除了吉他的木材本身影響吉他的聲音外，這些木材是如何結合形成一把吉他，也是造成不同吉他聲音的重要因素之一。絕大多數的 Fender 吉他使用者喜歡整個琴身是一塊木頭做成的，琴頸也是整塊木頭的比較好，大家公認整個木頭的共鳴會比較強。Fender 除了指板外，琴頸從來沒有採用過黏合的木頭，但 Gibson 就製造過由三塊木頭黏合的琴頸，通常認為這種琴頸共鳴較差，但穩定度較高，不容易彎曲，現在已經很少看到。絕大多數的 Fender 或 Gibson 的琴身是整塊木頭做的，但有些便宜的型號，為了省錢，琴身是由兩塊，甚至三塊木頭拼合而成，大家公認這些琴的聲音會較差一些。雖說由黏合木頭製造的琴身較差，但當初 Yamaha 一炮而紅的 SG2000 的琴身就是由多種木頭，如桃花心木，楓木，核桃木等黏合而成。因為不同木頭的共鳴聲音不一樣，所以 SG2000 的聲音較平均，共鳴頻率寬廣，當時甚為名吉他手 Santana 所喜愛，Yamaha 吉他因此而躋身國際水準。現在這種吉他已不多見，但常常在貝司上見到。

琴頸和琴身黏合的方法有三種，一種就是 Gibson 的方法（如左圖），將琴頸和琴身用膠水黏合（Set In）。這個方法當然是從小提琴和古典吉他學來的。電吉他的歷史很短，但小提琴和古典吉他卻很長，已經累積了豐富的經驗，因此剛開始製造電吉他時，很自然的就採用小提琴的方法。黏合的吉他，共鳴好，延音長，但不是沒有代價的，一旦琴頸扭曲變形，或者磨損過度，想要換琴頸時，可就得大費周章了。

而當初 Leo Fender 一心想要製造出便宜，苦哈哈的樂手們能買得起的吉他，因此他劃時代的採用螺絲將琴頸和琴身鎖定的方法（Bolt On）。這樣不只生產時省工，可以降低成本，而且萬一要換琴頸，

也是幾分鐘就可以達成的任務。（如右圖）這種接法對聲音的影響有人說和黏合的差不多，有人卻堅持鎖合的比黏合的傳遞弦的振動較差，因此延音較短，但這卻也造就了 Fender 琴特有的短促、清亮的聲音。

另外一種吉他是整支琴頸穿過琴身一直到最底端（Through Neck）（如下圖），琴身其實不過是在琴頸的兩端黏上兩塊木頭。這樣因為整條弦都架在一塊木頭上，因此木頭的振動最好，延音也最長。這是因為不同木頭的接合面會妨礙振動的傳遞，少了接合面，木頭的共鳴較 好，硬度也會比較大，因此較能

維持弦本身的振動。但從另外一方面來說，琴身兩邊夾的木頭具有很大的接合面，對整個琴身振動的影響也較大。整支琴頸穿過琴身的吉他，因為琴身中段都是楓木，因此典型的聲音就是楓木的聲音，較亮、較尖，並且的確延音也較好。

Gibson 和 Fender 除了接合的方式不同外，接合的角度也不一樣（如右圖）。當初 Gibson 很多地方學小提琴，小提琴的琴頸和琴面並不平行，而是有一個角度。這是為了配合像 Les Paul 吉他凸起的琴身。琴頸和琴身有個角度，弦就會和凸起的琴面平行，否則裝上琴橋後弦就會離指板太高，無法演奏了。

Fender 沒有採用這種費工又費錢的凸起琴身，因此琴頸和琴身沒有角度，也就是說，指板和琴身面是平行的（如右圖）。這種琴頸和琴身的夾角，除了影響價錢外，並不會影響吉他的聲音。但在 Gibson 的廣告中堅持有角度的琴頸強度會比較好，這點筆者並不同意。

除了琴身和琴頸的角度外，琴頭的角度 Gibson 和 Fender 也不同。在這裡 Gibson 是學古典吉他，吉他頭有著向後傾斜 13 度的夾角，為的是增加弦在上弦枕上的壓力（如右圖）。為了要製造這種琴頭，很顯然的整支琴頸必須由較大塊的木頭削製而成，桃花心木本來就貴，這樣的琴頸就更貴了。

Fender 為了降低成本，所以選擇了平切的琴頭，這在當時是創舉，這樣弦在上弦枕上的壓力較小，延音也會變得比較差，可是剛好配合鄉村音樂短促清亮的聲音。因為平的琴頭使得琴頸的厚度減少，表示製作琴頸可以從較薄的木材削製而成，因而降低成本。但為了怕高音弦在上弦枕上的壓力實在太小而鬆脫，所以在 Fender 的琴頭上才會有小小的壓弦的金屬片。某些人認為這些壓弦的東西會影響調音的精準度，但似乎 Fender 吉他的使用者並不介意。

 # 1-4 吉他的硬體

有了吉他，但一定要有能把弦裝上的裝置，還要能夠調音。這些硬體裝置也是影響吉他聲音眾多因素中的一環。首先介於吉他弦和吉他之間的就是上下弦枕，從古典吉他那邊學來的經驗，是用又輕又硬的骨頭做上下弦枕較好，所以很多民謠吉他是採用牛骨作的上下弦枕。對電吉他來說，上弦枕比較沒有問題，現在大多以較硬的壓克力等人造材料製作上弦枕。下弦枕因為需要調整弦的高度及八度音，也就是微調每一根弦的長度，因此比較複雜。雖然像 Gibson 曾經採用了尼龍、鐵佛龍等材料做下弦枕，但效果一直不好，最後大家還是用金屬的比較多。

有些吉他零件公司生產以石墨做的上下弦枕，是為了解決調音時上下弦枕卡弦的問題，而不是因為石墨的聲音比較好。使用鐵佛龍主要也是為了這個原因。因為石墨和鐵佛龍都比較滑，調音時不會卡住弦而走音。有一陣子吉他手相信黃銅做的上下弦枕聲音較好，但現在已經不再流行，不過有些貝司的琴橋還是採用黃銅。目前市面上最常見的下弦枕幾乎都是用鋼做的。原則上較重的下弦枕比較不容易吸收弦的振動，因此延音比較好，較輕的則較容易把振動傳給吉他，對弦的音色影響較大，延音通常會比較差。

Gibson 當初在做琴橋時，是模仿小提琴的，因此在琴橋後面還拖著一個長長的尾巴，這種帶有尾巴的琴橋一直不能讓弦的音高穩定，Gibson 當初遇到了很多的困難，直到現在的琴橋（Tunomatic）（如下圖）被發明以後，這個調音的問題才解決了。這種琴橋有著六個可以獨立調八度音的弦枕，整個的琴橋高度可以由兩個手轉式的螺絲帽來調整，後面一塊扣住弦環的尾件（Tail Piece），能夠調整高度，因而可以調整弦壓在弦枕上的壓力。原則是壓力大，延音較好，但較容易卡弦而走音。

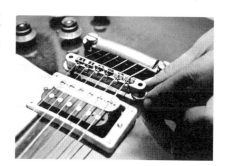

Fender 另一個劃時代的發明就是他的琴橋（如右圖），一開始的時候是採用固定的琴橋，但上面有三個可調八度音及高度的弦枕，每兩根弦共用一個弦枕，弦長只能調兩根弦的平均值。這種弦枕質地輕，很容易產生較短的延音，而弦的一端是固定在一塊鎖在琴身的鐵板上，弦的振動很容易傳給琴身，這是另一個造就 Fender 清亮聲音的因素。

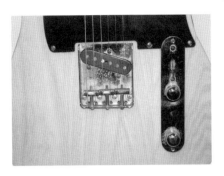

等到發明了 Stratocaster 以後，世界上第一個穩定的搖桿問世了。在這之前，雖然包括 Gibson 在內的吉他廠試著在琴橋上加入搖桿來改變弦的張力，通常是將弦的尾端裝在一塊可以彎曲的鐵片上，當用搖桿去彎鐵片時，弦的張力就會改變，因而產生搖晃的聲音。或者將弦的尾端裝在一個有著轉軸的鐵棍，上面繞著弦，當用搖桿轉動這根鐵棒時，弦的張力就改變，因而產生搖晃的聲音。這兩種裝置都必須讓弦在下弦枕上滑動，當搖完了以後，弦很難再滑到原來的位置，因而只要一用搖桿就走音。

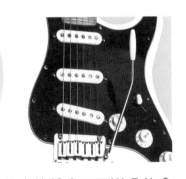

Fender 所發明的搖桿（如右圖），是用整個琴橋來改變弦的張力，這樣弦幾乎不用在弦枕上滑動，因此較不容易走音。但因為整個琴橋是由六個螺絲輕輕的鎖在吉他上，琴橋跟吉他的直接接觸就是這六個螺絲，因此吉他聲延音自然變短、變亮，而琴橋後面由數個彈簧連到吉他上，琴橋的振動會經由這些彈簧傳到琴身，因此吉他聲中不可避免的會有一些彈簧聲出現。但除了有些噹的聲音的確惱人外，很多吉他手卻認為這些彈簧可以產生 Fender 吉他特有的共鳴音色。因此彈簧的硬度、粗細，都會影響吉他的聲音。但最重要的是整個琴橋的質量，太輕的便宜琴橋，很容易產生較硬、較刺耳的金屬聲，因此 Fender 很聰明的在琴橋的鐵板下面加了一塊鐵，雖然這個鐵塊主要是用來固定弦的，但其實對吉他聲音的影響非常非常大，選擇吉他時必須注意到這一點。有些吉他公司強調這個琴橋是整塊鐵切成的，有些公司會標榜整組琴橋是鑄造的，通常便宜的就是由鐵板壓製而成。一體成型的通常被認為共鳴較好，而黃銅做的有人認為比較溫暖。不銹鋼因為比較硬，很多人覺得聲音也會比較硬。

等到 Floyd Rose 發明了浮動式搖桿（如右圖），也就是整個琴橋不只是可以往下壓而減少張力，也能往後拉增加張力。這種琴橋是靠著兩個金屬柱來支撐琴橋，而整個琴橋就靠著兩個抵住這個金屬柱的刀口來維持弦的張力。整個琴橋在搖過以後能不能回到原位而不走音，全看這兩個刀口的接觸點是不是乾淨、牢靠。

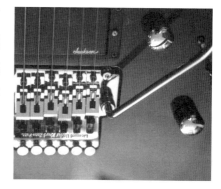

現在 Fender 將他的搖桿座上的六個螺絲，換成這種比較能夠承受大力搖撼的金屬柱及刀口，但不可避免的，接觸點變小了，聲音自然變得更單薄、尖銳。Floyd Rose 更進一步的在琴橋的弦枕上加入鎖定弦的裝置，以避免弦在使用搖桿的時候，因為在弦枕上滑動而走音。這種裝置讓弦和琴橋接觸得更緊密，傳遞振動會更好，但原來 Fender 式的搖桿上弦對琴橋的壓力就不小，因此筆者認為影響較小。

影響較大的是上弦枕，為了在上弦枕鎖定弦，不讓弦在弦枕上滑動而走音，不得不把上弦枕換做金屬的，通常是鋼做的（如右圖）。為了固定這個上弦枕，必須在本來就最弱的琴頸和琴頭交接的地方鑽洞，對吉他的強度也有很大的影響，通常認為裝了鎖定裝置的上弦枕，延音會稍好，但聲音會硬很多。另外 Fender 為

了適應新的搖桿，在一些吉他上採用了有細小轉軸的上弦枕，讓弦可以在細細的滾軸上滑動，當不搖時，弦很容易就回到原來位置，因而不容易走音。但這種裝置，也不可避免的讓吉他聲稍微尖一點、硬一點。

另外也有採用較滑的石墨做上弦枕，然後利用在弦鈕中間的一根螺絲柱來夾住弦（如右圖），以避免弦因為在弦柱上打滑而走音。這種影響聲音的部分主要來自石墨上弦枕，鎖定的弦鈕和普通的弦鈕在對吉他聲音的影響上通常被認為沒什麼差別。

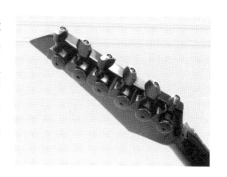

不同類型的弦鈕，影響吉他音色的程度較小，通常認為較重的弦鈕延音比較好，較輕的產生的聲音較脆，有些人就是喜歡較輕弦鈕的聲音，但現在市面上還是以較重的為主。不過弦鈕如果太重，會使得琴頭變得很重，整個吉他有可能失去平衡。

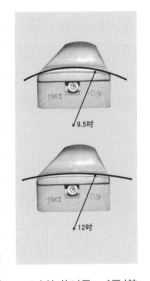

最後說到指板的弧度跟琴衍。指板的弧度越大，也就是半徑越小，越好按和弦，但推弦的時候容易打到琴衍而發出雜音，甚至將弦的振動悶掉。指板越平，越不容易打弦，因此弦可以調得比較低，彈起來就比較輕鬆快速。Gibson 當初設計時，採用 12 吋的指板弧度，當然為的是能夠彈奏快速的爵士樂。而 Fender 採用的弧度是非常小的 7.5 吋弧度，為的是好讓鄉村歌手壓和弦。也因此 Fender 的吉他彈起來會覺得弦比較高，比較彈不快，但對注重推弦的藍調吉他手而言，較高的弦比較容易推弦，反而很受歡迎。現在 Fender 也改為稍大的 9.5 吋半徑，而 Gibson 還是維持12 吋（如右圖）。隨著速彈音樂的流行，市面上開始出現 16 吋的指板，這樣容許更低的弦高，彈起來就更快了。但不管指板的弧度如何，通常弧度本身的不同不會影響吉他的聲音，但弦高會影響演奏者的感覺，因此間接的也會影響吉他的聲音。

琴衍通常是打入指板的，這種方法會使指板向後彎，因而增加指板的硬度，也增加琴頸的重量，理論上因此會影響吉他的聲音。比較細小的琴衍影響就比較小；較大、較重的影響比較大。但整個指板上所有琴衍對聲音的影響，還不如當按弦時，真正與弦接觸的那個琴衍來的大，這和琴橋的原理差不多了。較大的琴衍能產生較厚、較好的延音，細小的琴衍因為輕，聲音比較亮而清楚。另外琴衍的形狀也是一個很重要的因素。好的琴衍的截面應該是一個圓弧狀，當按弦時，弦跟琴衍的接觸點只有一個，這樣弦的振動不會使這個接觸點任意滑動而產生雜音，因為接觸面小，壓力就大，發出的聲音會很清楚乾淨（如下圖）。

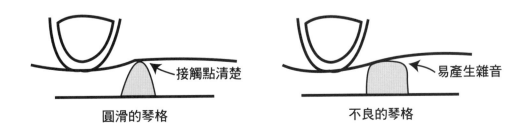

接觸點清楚　　　　　　　　易產生雜音

圓滑的琴格　　　　　　　　　　不良的琴格

有些吉他廠商，在將琴衍整平後，為了省事，只將琴衍打光就算了，不再將磨平的琴衍磨回原來的圓弧狀，因此琴衍的截面變成方的。按弦時，不只弦與琴衍的接觸面不再是一個清楚的點，容易產生雜音，通常是類似打弦的聲音，而且如果琴衍較高，按弦時會使弦翹起來而走音。有些吉他廠商，不只為了省工，還宣稱這種方形未處理的琴衍聲音較好，因為和弦的接觸面積較大，能夠產生較厚重的聲音。筆者認為這些都是無稽之談，只不過是廠商騙錢的謊言，讀者們千萬要注意。琴衍的材質當然也會影響聲音，通常琴衍是用鎳的合金做的，但有少數廠商採用不鏽鋼，當然不鏽鋼比較耐磨，也比較硬，所以聲音也會稍尖。這就看讀者的選擇了。

1-5 拾音器

吉他的聲音對了以後，接著必須將這個聲音轉變成電子訊號才能送到音箱放大，拾音器就負責這個工作，因此在整個吉他的聲音上具有非常重要的地位。拾音器的原理是如果通過一個線圈的磁場發生變化的話，在線圈裏就會產生一個電壓，這個電壓的大小和磁場的變率成正比，這叫作法拉第定律。當磁場的變化率忽大忽小的時候，產生的電壓也忽大忽小，這就是訊號了。使用這種方法的第一要務就是需要一個磁鐵來產生磁場，然後這個磁場必須通過弦，這樣弦振動時才能改變磁場，最後這個改變的磁場要能經過線圈來產生電壓訊號。現在市面上最通用的拾音器是以它的線圈數來分，叫做單線圈及雙線圈拾音器。早期的拾音器都是單線圈的。為了獲得較大的輸出，通常用很笨重的磁鐵和很大的線圈，慢慢的隨著音箱的進步，線圈也跟著變小，Gibson 在發明雙線圈拾音器以前，主力拾音器就是 P90，它底部裝著棒狀的磁鐵，然後藉著六個底部與磁鐵接觸的螺絲將磁場引到拾音器的表面，當經過螺絲上方的弦振動時，包圍著螺絲的線圈就會產生訊號了。

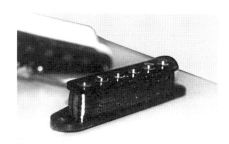

當 Fender 推出 Telecaster 及後來的 Stratocaster 時，也採用了單線圈拾音器（如左圖），不過上面卻沒有螺絲，取而代之的是六個小磁鐵。這樣理論上通過弦的磁場比較強，所以較小的線圈就可以產生足夠的輸出，但因為磁場比較強，弦如果太接近磁鐵，很容易被

吸住而無法自由振動，以致於延音變短。另外一個問題是磁場都集中在磁鐵的上方，當弦被推離磁鐵上方時，由於磁場變弱，拾音器的輸出就會變小。但最惱人的問題是拾音器中的線圈很容易受外界磁場的影響，尤其是 60Hz 交流電的訊號，以致於常常會發出嗡嗡的聲音，這是所有單線圈拾音器都會碰到的問題。

要解決磁場過強的問題，當然可以換弱一點的磁鐵。年代久遠的吉他聲音特別好聽的原因之一，的確就是它拾音器上面的磁鐵變弱了，因此有人特別將拾音器上面的磁鐵老化。但也有人認為只要用 Alnico 的磁鐵就可以得到那種較溫暖的聲音，所謂 Alnico 就是鋁、鎳和鈷的合金。另外一種最普遍的磁鐵叫做陶瓷式的，輸出較大、聲音較尖。

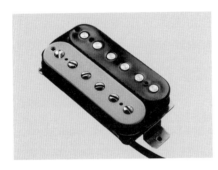

為了解決單線圈拾音器的雜音問題，Gibson 的 Seth Lover 在 1955 年發明了雙線圈拾音器（如左圖），一直到現在，所有的雙線圈拾音器的基本構造和當初的設計幾乎沒什麼兩樣。它的基本原理就是利用纏繞方向相反的兩個線圈來抵消外界的磁場變化，當外界的磁場通過這兩個線圈時，因為兩個線圈的方向相反，所以產生的感應訊號也正負相反，雜訊因此而抵消，線圈變得很安靜。此種拾音器本身的棒狀磁鐵置於拾音器底部，通過線圈的磁場藉著兩排各六個螺絲引到拾音器頂部，因為兩排螺絲分別靠在磁鐵的南北極，因此通過兩個線圈的磁場方向相反，但因為線圈的纏繞方向也相反，因此對同樣弦的振動，線圈感應出的訊號正負是相同的，所以不會像外界的雜訊一樣抵消，而兩個線圈串連在一起的結果使得輸出變大，這個特性非常受吉他手們的歡迎。雙線圈拾音器和單線圈拾音器的不同點並不止於雜音，或輸出大小。兩個線圈中的磁場偵測弦上不同點的振動，使得輸出的訊號較滿，但也因為這弦上振動的兩點並不一定是同方向的，對某些高頻來說如果弦的振動方向在這兩個線圈上的兩點剛好相反的時候，所產生的訊號還是會被抵消一些，因此雙線圈的聲音通常會被解釋為較厚，因為不可避免的有些高頻被抵消掉了。

雙線圈拾音器除了設計上的因素產生與單線圈不同的聲音外，因為磁鐵在拾音器底部，所以磁性較弱，因此對弦的影響也比較小，通常延音會比較好。而 Gibson 的拾音器上面還會加個蓋子，這也會減弱拾音器上面的磁場，聽起來會比沒有蓋子的柔和些。有些吉他手發現這個特性以後，紛紛將蓋子拿掉，以得到比較烈的聲音，這也是為什麼現在有很多沒有蓋子的雙線圈拾音器的原因。

影響雙線圈拾音器聲音的因素，當然還有它本身線圈的圈數及使用漆包線的粗細，通常圈數越多，輸出越大，但也越悶。讀者們很難知道那個線圈的圈數是多少，但藉著測量拾音器線圈的直流電阻，可以大約的預測一個拾音器的音色。通常一個拾音器的電阻在 4KΩ 到 14KΩ 之間，電阻愈低的愈亮，但輸出愈小；愈高的則愈悶，但輸出大。其他如底座的材質，線圈是如何固定在底座上等種種結構上的問題，也都是影響拾音器音色的因素。而線圈如果固定不良，當吉他振動時，線圈也跟著振動，因而產生迴授的問題。現在品質較好的名牌拾音器很少會發生這種事情，但廉價的就很可能會，讀者必須注意。

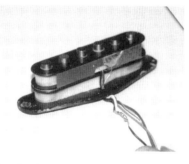

雖然雙線圈拾音器因為雜音小、輸出大、聲音渾厚，極受吉他手的歡迎，但單線圈特殊清亮的聲音，卻沒有被吉他手們所遺棄。的確，單線圈的雜訊是個惱人的因素，有鑑於此，有些廠商就推出了非常類似單線圈，但卻不會有雜訊的複合式單線圈拾音器。有些是改良雙線圈，例如將原本串連的兩個線圈變成並聯以模仿單線圈的聲音，但實際上是雙線圈拾音器，所以沒有雜音。也有的將線圈變得很小，甚至外型都像單線圈的拾音器。但比較受歡迎的還是在原本的單線圈下再加一個線圈（如左圖），這個線圈是專門用來抵消外界的雜訊用的，拾音器本身的磁場並沒有通過這個線圈，或者通過的很少，如此產生訊號的部分還是原來的單線圈，因此音色維持不變，但雜訊就少了很多。有些人偏愛這種拾音器，但也有些人認為它的音色還是無法像真正的單線圈拾音器那麼清亮，堅持使用雜音較大的純粹單線圈拾音器。這個就見仁見智了。

除了音色外，拾音器的輸出大小常常會是吉他手考慮的因素之一，因為要使音箱破音，輸出大的使用起來會方便很多。但輸出大的拾音器，不可避免的會比較悶。於是有人就想到在吉他上面加一個前級放大器，這樣可以選擇拾音器的音色而不用擔心輸出太小。這種拾音器叫做主動式的，因為他可以主動的推出訊號，不像普通的只能被動的感應弦的振動。使用主動式的好處是，設計拾音器時可以專注在聲音上，不用擔心輸出的問題，也因此可以用磁性較小的磁鐵，不會影響弦的振動，自然也改善了延音。EMG 一直是主動式拾音器的主要生產廠商，產品的特色是將前級裝在拾音器裡面封死，以避免迴授的問題。而很多其他廠商選擇外加式的前級，也就是前級部分是裝在吉他音色鈕所在位置的空腔裡，並且是外露的。雖然主動式的拾音器有很多好處，但有人認為那些前級本身就會改變拾音器，也就是吉他的聲音，因此他們情願用被動式的拾音器。真的需要較大的輸出時，將吉他接到專為吉他設計的前級就好了。尤其是那些喜歡用真空管音箱的吉他手們，這個是另一個很受歡迎的選擇。

　　拾音器除了有蓋子、沒蓋子有差別外，它如何固定在吉他上對聲音的影響吉他手們也有不同的看法。有人認為用塑膠框固定拾音器的聲音較呆板，所以喜歡用沒有框的；也有人認為用不同的螺絲會產生不同的效果；也有人會認為調整拾音器高度的彈簧會影響拾音器的聲音；而有人卻堅持使用原來 Fender 上的橡皮圈；有些人則認為在 Fender 琴上使用較硬的護片來固定拾音器，可以獲得稍亮的聲音。無論如何，這些影響都非常小。大家比較一致的看法是將拾音器直接鎖在吉他的木頭上，可以獲得較清楚，甚至稍大的輸出。這是因為固定拾音器的彈簧不可避免的吸收了一些高音，也有可能導致拾音器的搖晃，使得高頻不清楚。雖然這個影響也不大，但像 Van Halen 就堅持這樣做。不過這樣一來拾音器的高度固定了，就無法再調整。

 # 1-6 音控鈕

通常在吉他上會裝有數個控制吉他輸出及音色的鈕，這些鈕或許很簡單，但卻能控制一把吉他的整體聲音，運用得宜，常常會有意想不到的效果。幾乎所有的吉他至少有一個音量鈕，例如 Fender 就有一個控制總音量（如下圖 1），而 Gibson 兩個拾音器分別有一個音量鈕（如下圖 2），當同時選擇兩個拾音器時，如果其中一個音量轉到最小，則兩個拾音器都不會有輸出。

 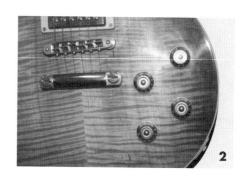

大家直覺的會認為音量鈕就是控制音量嘛，不會影響音色，但其實音量鈕不過是一個可變電阻，它的大小必須和拾音器的電阻匹配，以免拾音器本來就很小的輸出訊號，因為加了音量鈕而變得更小，另外總電阻也必須配合音箱的輸入電阻，否則能量會浪費在拾音器本身，音箱的輸出就大受影響。通常單線圈使用的音量鈕電阻是 $250K\Omega$，而雙線圈使用 $500K\Omega$。如果電阻不能匹配，最先受害的通常是高頻。如果一把吉他上同時有單、雙線圈，總音量鈕的電阻就必須妥協，可以用約 $400K\Omega$ 的。但拾音器的音色不可避免的或多或少會有些改變，讀者在選購吉他時必須注意這點。在音量踏板還沒被發明前，有吉他手就用右手小指頭勾住音量鈕，邊彈邊轉，用已產生好像使用音量踏板的延音。這要看音量鈕是否夠接近弦，通常在 Fender Strat 上很容易做到。不過現在音量踏板使用起來非常方便，已經很少人這樣用了。

最簡單的音色控制鈕就是一個高低頻鈕，用來切掉高頻用的，因此轉到底只不過把高頻切更多，不會增加低頻。音色鈕除了只是調整音色外，在歷史上有兩種用法，一種就像前面提到的使用音量鈕的方法，在彈時用右手小指頭勾住音色鈕，邊彈邊轉，這就是最早期近似哇哇器的效果。但因為通常音色鈕會比音量鈕離弦遠，操作起來並不方便。另外除了爵士樂手常常將音色鈕轉到很低以得到較悶的聲音外，Eric Clapton 早期曾以他的女人聲（Woman Tone）而聞名，秘訣就是將音色鈕轉到約一半。

現代的吉他常常具備比一個基本的音色鈕更多的裝置。例如可以有高低頻分開調的音色鈕，或者有加強中頻的按鍵，有的有拾音器混合鈕，可以將前後兩段拾音器按不同的音量混合。另外較常見的是線圈切換鈕，可以將並聯的雙線圈變成串聯，以模仿單線圈的聲音。還有前後段拾音器訊號相位切換鈕，也就是可以改變兩個拾音器彼此之間的正負號關係，當訊號相位相反時，因為會抵消掉某些頻率，聽起來有點像哇哇器的效果。這些都是可以調整一把吉他音色的裝置，讀者不要忘了試試看不同的用法，有時可以得到意想不到的效果。

1-7 其他

吉他上面塗的透明漆，對空心吉他的音色有著重大的影響，如果透明漆塗得太厚，會妨礙吉他的振動；如果用的漆太軟，會吸收很多的高音；如果漆比較硬，則會使得吉他的聲音變亮，因此，製作吉他時，選擇漆的種類和上漆的方法，永遠是一門大學問。對電吉他來說，透明漆的影響變得小很多，但的確也會影響。當然塗得越厚，影響越大。至於影響的通則和空心吉他差不多，也就是較硬的透明漆產生的聲音較亮，而較軟的透明漆產生的聲音較柔和。這可能是為什麼 Gibson 吉他採用軟漆的原因之一。但這裡又是見仁見智，不容易得到一致的意見。

吉他導線不會讓吉他的聲音變得好聽，但卻能夠變難聽。主要是因為吉他訊號很弱，稍微有一點外界的雜訊影響就很大。因此訊號的傳輸必須使用不易受外界雜訊影響的同軸電纜線，也就是在中間的主線外面包一圈絕緣體，然後再一圈導體。這樣外界的訊號受到外圈導體的阻隔，不會影響到中心的主訊號。但也因為這樣，使得導線的電容值加大，而電容會過濾高音，如此一來，吉他送出去的高頻就無法送到音箱了。吉他導線越長，影響越大，通常單線圈的拾音器最好導線長度不要超過 10 尺。主動式的拾音器，因為輸出阻抗較小，電容對訊號的影響也跟著變小，長度上就沒什麼關係了，有些主動式拾音器，號稱接個 50 尺的導線，訊號也不會衰減。無論如何，品質好的導線絕對值得買。

 # 1-8 吉他的調整

一把再好的吉他，如果沒有適當的調整，就無法發揮它應有的音色，彈起來也無法讓演奏者得心應手，表現應有的實力。每位吉他手都應該學一些吉他的基本調整的技巧，您心愛的吉他才會變得更好彈，更好聽。

首先要決定你喜歡的弦是哪種，粗的？細的？較硬的？較軟的？哪種牌子？如果不知道，就多試幾種，直到找到喜歡的為止，絕對不要樂器行賣什麼就用什麼。弦決定了後，接下來要裝上吉他，弦如果裝得不好，在演奏的時候會很容易走音，甚至斷弦。裝弦的方法，有大搖桿的和沒有大搖桿的不一樣。沒有大搖桿，也就是沒有上下鎖定裝置的，比較簡單，通常將弦穿過琴橋，然後繞在琴頭的弦柱上就可以了。如何將弦繞在弦柱上其實很重要，繞太多容易打滑，繞太少容易鬆脫，最好是兩圈。

首先將弦穿過弦柱上的孔，然後將弦拉直，在弦超過弦柱直徑約四倍的地方做個記號，然後將弦拉回，直到這個記號的位置在弦柱孔的邊緣為止，這個時候順著要繞的方向，將弦在弦柱上折兩個九十度，變成ㄣ形，中間的部份在弦柱中（如下圖1），這兩個直角可以勾住弦柱。接下來就可以開始繞了，第一圈要從弦頭的上方繞過去，第二圈要從弦頭的下方繞（如下圖2），如此弦頭就會被兩圈弦夾住。如果弦預留的長度對，繞到第二圈弦就應該繃緊了！多出來的弦頭，如果你沒有好的鉗子，可以捲成小圈圈，在台上會閃閃發亮，很好玩！

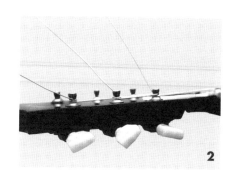

如果是大搖桿的琴橋，則必須先將四、五、六弦尾端沒有纏繞鎳絲的部分剪掉，將上弦枕固定弦的鐵片拿掉後，將弦從弦柱那一頭穿入，經過上弦枕，然後將搖桿尾端六根細長的桿子鬆掉，這時在弦鞍後面夾弦的鐵片會變鬆，這時將弦放入後再旋轉細桿，直到夾緊為止。在把弦繞在弦柱上之前，必須先將頂住六根細桿的六個螺絲轉到約中間的高度，那些螺絲是用來微調弦的音高的，因此將他們轉到中間以預留將來放鬆或鎖緊的空間。將弦繞完，先調音，調好後將上弦枕鎖定，再用下弦枕的微調螺絲微調一次音高就可以了。

弦裝好，調好音後，接下來就要調琴頸的弧度。琴頸裡的鋼條（Truss Rod）是有一個弧度的，當被鎖緊的時候，它會將琴頸向後彎以平衡弦的拉力，使琴頸不會因為弦的拉力拉久了變形。每當我們換不同拉力的弦時，就必須調整鋼條的鬆緊以維持琴頸的弧度。要注意的是琴頸並不一定要維持直的，而是稍微有一點弧度，如此才不會在高把位時弦的高度太高，而在低把位時弦太低而容易打到琴格。

理想的指板弧度可以如下測試：用移調夾夾在第一格，或用左手壓住第一格，再用右手在琴頸接到琴身的位置（通常是第十六格）壓下第六弦（如右圖1），然後在琴柄的中央位置（通常是第七格）檢視弦和琴格的距離是多少，通常 1 公釐左右是最理想的！

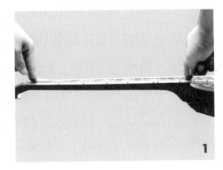

如果間隔太大，表示琴頸太彎，必須旋緊鋼條；如果間隔不夠，必須放鬆鋼條（如右圖2）。但不管放鬆或鎖緊，每次都不要超過 1/8 圈，兩次之間可以稍等一下，讓琴頸慢慢恢復。如果鋼條的螺絲已完全鎖緊或完全鬆脫，但還是不能調到所需的弧度，表示這把琴有問題，可能必須大修。另外要提醒大家的是，如果你的吉他長時間不彈，不要將弦鬆掉，否則柄內的鋼條會將柄向後彎，久了就難拉回來了，如果你一定要將弦鬆掉，一定要把鋼條也鬆開。

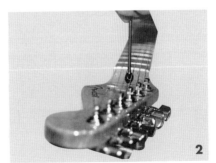

再來該調弦的高度了（如右圖）。大部分的人會認為弦越低越好，因為可以彈得比較快。這對爵士吉他手或許對吧，但對大部分的吉他手，尤其是藍調吉他手是行不通的，主要的差別在推弦。如果不需要推弦，弦可以調得低到幾乎會打弦為止，但如果要推弦，太低的弦會很容易從手指頭滑脫，使得推弦困難，而且容易產生不需要的雜音。

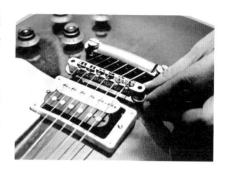

　　通常我是推弦後看碰到下一根弦時，弦在手指頭的位置，大約在中間最理想。如果過高，下一根弦會容易夾到指甲縫中；如果太低，下一根弦會滑到手指頭下面。所以最適合你的高度其實因人而異，但通常指板格子高的較好推弦，弦也可以降低些，所以我永遠建議使用又大又高的格子，通常叫做 Jumbo，Super Jumbo 或 Extra Jumbo。

　　使用 Jumbo 格子的唯一缺點是像 Gibson 這種較短弦長的吉他，在高把位會很擠，有時會覺得手指頭擠不進格子當中。如果調好弦高後發現會打弦，其實不用馬上調高，可以試試看接音箱以後能不能聽到打弦的聲音，如果不能就沒有關係。通常每把吉他都會打一點的，尤其用力彈的時候，只要不嚴重都沒有關係。琴橋的高度通常很好調，上弦枕的高度就非得動用銼刀不可。但用來銼上弦枕的銼刀是一種特別的專用銼刀，只有在側面有銼紋（如右圖）。不同的弦在上弦枕上要切不同寬度的溝，所以使用的銼刀的厚度也不一樣。通常買不到這種銼刀或買不起這種銼刀的人，只好用美工刀代替，不過我還是建議用專用的銼刀較好。

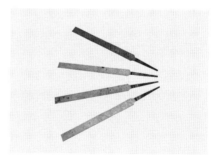

　　上弦枕弦的高度可以如下測試：用手或移調夾按住第三格，然後看弦會不會碰到第一格。如果會碰到，表示太低，最好是有一點點距離，通常半公釐就夠了。如果太高，不只低把位和弦難按，高把位也會很難彈，此時就必須銼上弦枕。銼的時候千萬要小心，銼的方向一定要順著弦枕到弦柱的方向，絕對不可沿著指板的方向磨，否則會有雜音，如果你是用美工刀，記住磨出來的溝底部必須是半圓形，而不是平的。所以我說還是買專用的銼刀比較好，它的銼紋

面已經是半圓的。弦溝的深度也約和弦的半徑一樣最好,不可太深,那是弦走音的最大關鍵!磨到最後再沿著指板的方向磨一下下,使得弦溝的底部有一點弧度。

接下來要調八度音!吉他的格子間的距離是依弦長算出來的,詳情請參考附錄。但真正彈時我們必須壓下弦,如此弦的長度會變,音高也會變高,為了補償這種作用,必須使弦的長度比算格子間隔使用的弦長要長一點,大部分的鋼弦吉他預估這種補償的長度,直接將琴 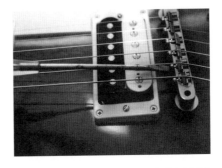 橋作成斜的,而電吉他比較靈敏,所以必須一根一根的調。首先用調音器將弦都調好,然後從任意一根弦開始,試試它的八度音,也就是按 12 格的地方,看看音準不準。如果太高,將琴橋向後移;如果太低,將琴橋向前移(如上圖)。調好後再調一次開放弦的音,然後再看八度,反覆調整,直到音準了為止。

以上都沒問題了,可以開始調拾音器的高度。單線圈磁鐵比較強,如果弦太接近磁鐵,會被磁鐵吸住,振動的會很不順,一下子就停了,所以磁鐵要離弦遠一點,約四公釐左右。雙線圈可以近一些,約三公釐。調拾音器高度的方法是先將弦在最高格的地方壓住,然後用螺絲起子調拾音器的高度(如下圖), 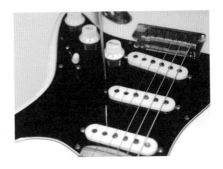 低音弦可以再離遠一些。須注意的是,高音弦到低音弦的排列是有弧度的,但單線圈上的磁鐵卻大都是平的,而且無法調高度,所以高低音之配合,必須看你的喜好來定。原則上是拾音器離弦較近,輸出較大,高音也較明顯,離遠一點會比較柔和或悶。

將您心愛的吉他調好了,聲音也滿意了,接下來要調音箱,準備好了嗎?

Lesson 2
音箱的構造與原理

2-1 音箱的發展

在整個音箱的發展歷史上，有三個非常重要的階段，也代表著三個重要音箱公司的成立，而這一切都從 Fender 開始。

2-1-1 Fender

真空管電路的技術在 1930 年以後才成熟到能夠生產為了樂器設計的音箱。早期的電吉他都是像在空心吉他上面裝一個拾音器，然後接到音箱上，這種吉他就算不接音箱也有聲音，接的目的純粹只是為了加大音量，沒有任何其他因素。但另一方面在鄉村音樂常常用到所謂的夏威夷吉他，基本上只是一塊木頭，上面畫些格子，裝上弦，用金屬管壓住弦來彈奏，也就是現在所謂的 Slide。這種夏威夷吉他沒有共鳴箱，一定要有音箱才能使用，這才是真正電吉他的雛形。在這裡音箱扮演的角色不只是放大音量而已，更是吉他音色鍊中的重要的一環。早期 Fender 就是以生產夏威夷吉他和音箱起家的。

Leo Fender 在第二次世界大戰以前是從事收音機的維修工作，在加州的 Santa Ana 開了一家收音機和電視機店。有一天，一個零件商 Doc Kaufman 走進了店裡和 Fender 聊了起來，兩個人就這樣合組了 K&F 公司，從 1944 年開始生產夏威夷吉他和音箱，剛開始時的音箱只有 4 瓦。到了 1946 年，Fender 想擴大公司，生產其他種類的音箱，但是 Kaufman 不肯，所以 Fender 就自己組了 Fender 公司，開始生產音箱。次年推出了非常簡單的音箱，緊接著當年年底，Fender 推出了三個型號：Champion、Princeton、以及 Deluxe。直到現在，Fender 還生產這三種音箱，當然，很多東西都改過了，不過也看得出來 Fender 的音箱是多麼受歡迎。在 1948 年，Fender 推出了有兩個喇叭的 Dual 音箱，後來又改名叫 Super。接下來的十年，Fender 漸漸地改進他的線路，慢慢地加入了音色鈕，真空管也換成了現在最常用的 12Ax7 前級及 6L6 後級。到了 1951 年，

Fender 推出了世界第一把電貝司，為了配合，也推出了叫做 Bassman 的音箱。剛開始的 Bassman 只有 10 瓦，顯然不夠真的貝司用，所以雖然叫做 Bassman，但是因為吉他手喜歡它較大的瓦數和較大的喇叭所產生較大的聲音，最後變成吉他音箱。次年，Fender 推出了有兩個前級的音箱：Twin、Bandmaster、以及 Deluxe。其中的 Twin 後來幾乎是搖滾樂的最愛，而 Deluxe 慢慢演變出很多機種，非常受藍調樂手歡迎。一直到現在，這些音箱除了瓦數越來越大，整流器換成電晶體外，沒什麼太大的變化，反而是為了貝司設計的 Bassman，後來變成了有四個 10 英吋的喇叭的音箱。因為四個喇叭太重了，所以變成主機和箱體分開的機種，這種 Bassman，促成了後來的 Marshall 及 Mesa/Boogie 音箱的誕生。

2-1-2 Marshall

　　Marshall 吉他音箱公司的創始人 Jim Marshall，本來是個鼓手，在倫敦開了一間樂器行，在 1965 年的時候，應 The Who 吉他手 Peter Townshend 的要求，為他做一台看起來既高大、又大聲的音箱，以配合 The Who 台上誇張的表演。Jim Marshall 就找人改良了 Bassman 的線路，讓他輸出變得更大，並且將 Bassman 的四個 10 吋喇叭換成 12 吋的，再將兩個箱體疊在一起，這就是現在 Marshall Stack 的由來。這種音箱推出以後非常受當時吉他手的歡迎，尤其是到了六〇年代末期，英國重金屬開始萌芽，幾乎所有重金屬樂團都是用 Marshall 音箱。歷年來 Marshall 出了很多音箱，其中以 JTM45，近代的 JCM800、JCM900，及 JCM2000 最為有名。

2-1-3 Mesa/Boogie

　　Marshall 當初推出音箱主要是為了壯觀、大聲，所以努力將後級輸出變大。這種超大的輸出常常會將喇叭及輸出變壓器推破掉，因而產生 Marshall 特有的聲音。但想要這種聲音，非得將音箱開到最大不可。Mesa Engineering 的創辦人 Randal Smith 在 1972 年推出他的 Boogie 音箱時，用的卻是另一種方法。

Randal Smith 從 1970 年開始幽默的將只有 12 瓦輸出功率的 Fender Princeton 換上改良過的 Bassman 的線路,用特製的大型變壓器,和高功率的 JBL 喇叭,使得輸出可以達到 100 瓦,讓使用的人嚇一跳。這種幽默很快地受到很多吉他手的歡迎,因此 Mesa Engineering 公司就成立了。真正使 Mesa 成功的,卻是當時一炮而紅的 Mesa/Boogie 音箱。在這個綜合音箱上,Randal Smith 用一個前級真空管的輸出接到下一個真空管,如此使得前級產生破音。不像 Marshall 的破音是後級輸出的,Mesa Boogie 利用增加前級輸出的方法,不需要將音箱開到最大聲就能產生非常強,延音幾乎無限的破音。

當時 Santana 使用 Mesa/Boogie MKII 演奏他的成名曲 Samba Party 和 Europa 時,就號稱可以產生無限長的延音。據傳當 Santana 第一次用 Boogie 音箱時說「This little amp can really boogie!」這就是 Boogie 音箱名字的由來。另外 Boogie 的後級後來也改良為並聯 6L6A 類放大和 EL34 的 B 類放大,稱為 Symul Class,如此囊括了兩種最受歡迎的聲音。除此之外,多 Channel 的輸入切換功能、效果器的外接迴路、EQ、半功率輸出的選擇功能等,使得 Boogie 音箱因此非常受到吉他手的歡迎,可以說是立下了現代吉他音箱的標準。到了九〇年代,Marshall 也不得不從善如流,推出了以前級破音為主的 JCM900 High Gain 系列,前級的放大率(Gain)可以讓你麻到不能再麻。

現在進入了二十一世紀,Fender 音箱還是受到藍調吉他手的歡迎,似乎已經沒什麼好改的,所以機型還是那些。在破音的領域上,Fender 似乎總是無法和 Marshall 相提並論,而相對的,Marshall 的 Clean Tone 也不能和 Fender 相比擬。因此就像 Fender 和 Gibson 吉他一樣,要了這個就不能要那個,一次只能選一樣。而 Mesa Boogie 在九〇年代以後,因為受到 Metallica 等樂團的影響,大受重金屬樂手的喜愛,幾乎已經變成重金屬音箱的同義字。然而他最大的缺點是價錢,貴的嚇人的 Rectifier 和 Road King,讓人望而卻步,但就算你買的起,還不一定買的到。這一點不禁讓人滿失望的。

2-1-4 數位電晶體音箱

　　隨著電晶體技術的進步,市面上有著越來越多廉價的電晶體音箱。大多數的吉他手還是認為真空管的音箱比較好聽,但真空管機造價昂貴,保養不易,可靠性差,以及怕摔、怕震的特性,都使得初學者望之卻步。九〇年代末期,市面上開始出現數位模擬音箱,也就是利用數位的科技來模擬真空管機的頻率響應及破音。剛開始時聲音聽起來總是很假,只能說東施效顰,但隨著數位科技的進步和晶片價格的快速下滑,數位音箱越來越有取代傳統音箱的趨勢。它在使用上的彈性,功效上的多元,及幾乎不用維修的特性,使得連以真空管機起家的音箱老祖宗 Fender 都不敢忽視,也投入這場數位大戰,似乎可以預見未來數位音箱獨霸市場的遠景。但在那之前,多數的吉他手還是認為沒有任何東西能取代一個好的真空管音箱,至少目前還不行。

 ## 2-2 音箱原理

　　基本上任何音箱都可分為前級與後級，前級將訊號源輸入的微小訊號放大成較可控制和調整的強度，叫做高電平（Line Level），在這個階段可以加入調整音色的等化線路，外接效果器迴路，外送錄音補償等等電路。這種經由前級放大的高電平訊號仍然不足以推動喇叭，所以還要送到後級再放大，後級的放大電路和前級不一樣，因為前級只是把訊號放大，但後級必須推動喇叭來產生少則數十，動則上百瓦的功率，此時整個線路的效率非常重要。效率低不僅無法產生需要的輸出功率，所浪費的能量變成熱，還會影響整個音箱的運作，甚至燒毀電路中的元件。不管前級或後級，本身都需要電源，通常輸出一個音箱會消耗它輸出瓦數數倍的電源，如何提供音箱穩定的電源常常是高級音響標榜的賣點，家用電源是交流電，但擴大電路需要直流電，所以整流器在音箱裡面是必需品。

　　真空管音箱因為輸出阻抗和喇叭匹配的問題，不能直接接到喇叭，必須在中間藉著一個變壓器來轉換音箱的輸出，這個變壓器要能承受音箱上百瓦的輸出，所以都是又大又重，這也使得真空管音箱比電晶體的笨重很多。以下分別簡單的介紹一個吉他音箱中的整流器，前級，後級，和輸出變壓器的原理和特性。

 ### 2-2-1 整流器

　　不管是不是真空管的音箱，都需要一個電源供應器，這個電源供應器能將家庭用的交流電變成音箱所需要的較低壓的直流電。變壓需要一個變壓器，將交流變成直流就需要整流電路，電路中包括了二極電晶體或真空管，還有能將殘餘的交流波動濾掉的電容。通常電源供應器能提供的電流越大、越穩定越好。要提供大的電流，使用的變壓器就要大，要穩定的電流，使用的整流用晶體或真空管就必須夠大，夠好，然後濾波的電容也是越大越好。但太大了，不只是一種浪費，既不經濟，而且也會過重，不實用。所以設計音箱時都必須算好，到底音箱最多需要多少電流，然後要採用多大的變壓器來將交流電轉換成所需要的直流電。聽起來很簡單，但對真空管音箱而言可就不只是這樣了。

真空管因為需要高電壓，通常在 400 到 500 伏特之間，不像電晶體音箱，通常只需要約 30 伏特的電壓，變壓器只要降壓就可以。真空管音箱不僅要提供電源，還得提供高電壓，所以要很大顆的變壓器。當然還有整流所需的二極管，現在的電晶體二極體，輸出大，又穩定，提供真空管所需的電源絕不成問題，所以 Marshall 和 Fender 早就用電晶體來取代整流所需的二極管。

但少數高級音箱。仍然堅持使用真空管來整流，原因是：用真空管做的整流器，如果因為無法提供音箱所需要的電流，而使得音箱產生破音，但聲音卻很好聽。如果採用電晶體來產生同樣的效果，聲音聽起來卻不見得好聽。這只能說真空管真的很神奇！常用的整流真空管是 5y3 和 5u4。除了因為真空管不夠力會產生破音外，變壓器飽和的時候，也會破音。而這些破音，似乎都很好聽。但這不是沒有代價的，似乎真空管整流器比較容易受外界干擾，而且真空管需要能讓裡面燈絲維持紅熱的電流，這些電流是交流電，因此不可避免的會產生 60Hz 的雜訊，所以通常真空管音箱就是比電晶體的吵。Mesa 公司體認到真空管和電晶體整流器的優缺點，推出了有兩種整流器供使用者選擇的 Rectifier 音箱。

2-2-2 前級

前面提過，吉他送出去的訊號很小，所以要經過前級放大後才能送到後級去推動喇叭。可是吉他的輸出阻抗太大，以致於好不容易產生的微弱訊號，在能送入前級之前就被拾音器自己的電阻消耗掉了。因此在設計吉他前級時，必須提高前級的輸入阻抗來匹配吉他的阻抗，這樣才會有足夠的訊號輸入前級，這也是為什麼通常將吉他直接接到非吉他專用的音箱上，聲音都會很難聽的原因之一。現代有很多吉他上面裝有主動式的拾音器，這些拾音器的輸出阻抗比被動式的小了很多，因此前級的輸入阻抗也不需這麼大，有些音箱就提供兩個插孔來讓使用者選擇。這種情形在貝司音箱更為普遍。

　　最普遍的前級真空管是 12Ax7，這個真空管經過一系列的改良，到現在幾乎是公認最好的吉他前級真空管。也有和它規格一樣，不過更耐用的軍用真空管，叫做 7025。而在歐洲，幾乎相同的管子叫做 ECC83。這三類真空管可以互換，音質的差別不大。早期的音箱前級只有一個真空管，後面可能再接一個轉換正負極的反相器（Inverter）。後來等到發現前級破音，設計師開始將一個真空管的輸出，再輸入另外一個真空管，（註：一個 12Ax7 管裏面有兩個三極電路）當後面的真空管無法再將訊號依比例放大時就會產生破音。如此串連的真空管越多，破音也越厲害，聽起來也就越麻。電晶體音箱原則上也是模仿真空管的破音，不同的廠商有他們自己開發出來的模擬電路，因此各家也不一樣。到目前為止，用電晶體模擬出來的聲音，還是無法和貨真價實的管機相提並論，但已經是越來越接近了。有關破音的詳情，請參閱下一章。

　　所有訊號的處理裝置幾乎都在前級中。常見的包括：輸入頻道選擇鍵（Switching）、放大率調整鈕（Gain）、音色控制等化器（Tone）、內接效果器混音鈕（Mix），及外接效果器迴路（Effects Loop）等等。隨著吉他技術的進步，對音箱的功能要求也越來越高。一首歌中可能有一部份是用某個音色，另外一部份可能就需要另外一種音色，在演奏時，吉他手無法邊彈邊將音箱瞬間調成另外一個音色，因此現代的音箱有很多提供多頻道的選擇（Channel Switching），也就是一個音箱上有多個前級，每個前級可以分開調音色，放大率，甚至外接不同的效果器等。吉他手在演奏時，只要踩一下腳踏板，切換使用的前級，就可以瞬間改變聲音。這種頻道切換最好是能用腳踏板切換，否則就失去它存在的意義。放大率鈕（Gain）就是調整前級的放大率，從很小聲到麻到使頭髮豎起來都有可能。它能夠調整的範圍要看音箱的種類，高放大率系列（High Gain）偏向較大的調整範圍，但不同的放大率並不表示只是音量的大小或破音的大小，基本音色也會因此改變，尤其是低頻更為明顯。因此不一定放大率越高就越好。

Marshall 面板

　　前級的功能中除了放大率以外，就屬音色等化器最重要了。通常最基本的音箱也會有高頻（Treble）、中頻（Middle）和低頻鈕（Bass），高頻和低頻採用的是所謂屏障式（Shelving），也就是可以調整在某個頻率以上（高頻）或某

個頻率以下（低頻）的音量。不同的音箱公司採用不同的頻率設定，通常高頻設在 10K，低頻設在 100Hz。中頻比較複雜，因為不能影響（理論上還是有一點）高頻或低頻，所以採用頻帶式（Band Pass），也就是能調整的音色是以某一頻率為中心的範圍。中頻切的越多，調整的幅度和範圍也越大。這個中心頻率也隨著廠商而有所不同，可能在 1KHz 附近。因為我們對中頻比較敏感，所以中頻的中心頻率很重要，有些音箱上有可以改變這個頻率的鈕，比較多的音箱上有所謂的曲線鈕（Contour）。所謂曲線就是等化器的曲線，這個鈕採用固定的衰減音量，但中心頻率是可以調的。其他最常見的是臨場鈕（Presence），它不像其他的音色鈕都只能衰減某個頻率的音量，這個鈕可以加強高頻的音量，通常在我們最敏感的範圍，也就是 2K 到 5K 之間，可以讓吉他聲聽起來更亮，再加上殘響，會更有臨場的感覺。

絕大多數的吉他音箱都會附殘響（Reverb），當然也會有調殘響大小聲的鈕。最常見的殘響裝置是所謂的彈簧殘響（Spring Reverb），就是把訊號經由一個小的電磁線圈變成振動，然後將這個振動經由數條彈簧傳到另外一端的電磁線圈，再送回音箱，有些振動會在彈簧兩端來回傳遞一陣子，這個情形就跟聲音在房間裡面來回產生的殘響很像，因此就叫做彈簧殘響。有關彈簧殘響的詳情請參考第三章。現在有越來越多的音箱內附數位效果器，這樣，使用上的彈性也越來越大。通常至少會有殘響種類和殘響音量的鈕。另外外接效果器迴路會有輸出孔（Send），也就是將前級的輸出送到外接效果器的插座，這個訊號經過效果器後，再回送到音箱，與原訊號合併，回來的訊號插座就是輸入孔（Return）。有些音箱可以選擇外接效果器的聯結方式為並聯或串聯，如果是並聯，則經過效果器的訊號和原訊號都會送到後級；如果是串聯，所有的訊號都會經過效果器後再送到後級。

Fender 後板

 2-2-3 後級

　　前級的訊號經過放大最後要送到後級，後級的電路設計上主要分為 A 類，B 類等。A 類的音質較佳，但效率低，易發熱，輸出功率因此較小。B 類音質較差，但效率比較好。這個可以比做開車，A 類好像掛低速檔，起步有力，反應好，但無法跑得很快；B 類好像掛高速檔，很省油，可以跑得快，但加速慢很多，反應很差。高級音響不顧慮效率，多採用 A 類的，像因為 Beatles 而出名的 Vox AC 系列。其他像 Marshall 和 Fender 後級多採用 B 類，也有使用所謂 AB 類的。讀者如果不知道為什麼有些音箱很貴，號稱高級，很可能是因為後級採用的是 A 類放大，當然音質也特別好，不過並不見得每個人都喜歡。另外為了增加後級的輸出功率及效率，幾乎所有的廠商都採用所謂「推挽式」（Push Pull）放大電路，這種電路將輸入訊號正極和負極分開來，用兩個不同的真空管或電晶體來推，這也是推挽式這個名字的由來，就好像兩個人拉鋸子，一個負責向右拉，一個負責向左拉，如此較省力，效率較高。為了輸出訊號不變形，這兩個真空管或電晶體一定要一樣，也就是所謂的匹配，否則向左拉的比較有力，向右拉的較沒力，訊號就變成頭大尾小了。因此在替真空管音箱換後級真空管時，一定要買一組匹配的真空管，不能先買一個然後再買一個。通常 50 瓦的音箱需要兩個真空管，如果是 100 瓦就需要四個真空管，兩個負責推，兩個負責拉。

　　後級真空管最常見的是 Marshall 採用的歐洲管 EL34，還有 Fender 所採用的美國管 6L6，和 6L6 相當的軍用管叫做 5881，這兩個管子可以說是造就 Marshall 和 Fender 不同聲音的最基本因素。造成 EL34 和 6L6 明顯不同的聲音，除了是基本偏壓不同外，最主要的是歐洲管採用較低的真空，也就是管內的殘留的氣壓較大，如此真空管較容易破音，這也是為什麼 Marshall 的聲音聽起來較鬆散悅耳，低音比較沒有那麼沉的原因之一。反觀 6L6 的美國管，具有較高的真空，比較不容易破音，聽起來比較有力，低音較強，但破音的聲音比較硬。一般說起來，Marshall 的聲音適合 Metal，Fender 的聲音適合 Blues。但當然，這些都是見仁見智，最後還是要看吉他手自己的喜好來決定。另外像 Vox 和 Mesa 常採用 EL84 的真空管，它和 EL34 差不多，只是小一號，輸出功率也只有一半。

早期的音箱後級都沒有音量鈕（Volume），整個音箱的音量是靠前級的放大率鈕（Gain）來調整。而為了獲得好聽的音箱破音的聲音，吉他手總是必須將 Gain 鈕開到最大，因此音箱就非常大聲，如此在練習或錄音時非常的不適合。後來廠商就在前級和後級之間加了一個音量鈕來控制前級到後級的訊號強度。其他較特殊的裝置是模擬用麥克風收音的輸出裝置，通常稱做補償輸出。因為吉他音箱喇叭無法推出較低及較高的頻率，所以用麥克風來錄音箱的聲音和直接將前級送到後級的訊號不一樣，為了方便錄音，能夠不用麥克風直接送訊號到錄音機，就特地將高頻及低頻切掉一些。各家模仿的方法都不一樣，但目的只有一個，為了在錄音時可以很安靜，不會吵到別人。有些音箱還有輸出衰減裝置，可以把四根真空管關掉兩根，這樣輸出就變成一半。還有的將後級管的五極切換成三極，也可以將輸出功率減到一半，如此一百瓦的音箱就可以變成 25 瓦了。這樣做的目的是為了在小音量時也可以操破音箱，而得到破音的聲音。

　　真空管的輸出阻抗很高，可是平常的喇叭阻抗大都只有 8 歐姆，如此真空管的輸出能量都消耗在自己的阻抗中，喇叭就會變得幾乎沒有聲音了，所以不像電晶體音箱，後級的輸出絕對不可以直接接到喇叭上，而必須經過一個變壓器。這個變壓器可以將真空管的輸出電壓下降，增加輸出電流，並且具有高輸入阻抗和真空管配合，然後低輸出阻抗和喇叭配合。凡是有變壓器的地方就可能產生飽和破音，也就是變壓器裡的磁場已經無法再大，這也會產生破音，也是真空管音箱的特性破音之一。也因為有這兩個變壓器，通常真空管音箱都很重。

 2-2-4 Amp Cabinet 喇叭及箱體

　　最後到了影響吉他音箱的第二重要的因素—喇叭。吉他的拾音器無法送出較低及較高的頻率，通常在 100Hz 到 10K 之間，所以不必要用全音域的喇叭，甚至不用頻率響應平直的喇叭。就像前面所述，沒有人能說到底什麼才是電吉他真正的聲音，最後從喇叭出來的才算。

　　根據多年的經驗，發現某些喇叭特別適合吉他，這些喇叭如果用在音響上，會被人笑死，但用在吉他音箱上，則能產生優美的聲音。通常最適合吉他的是 12 吋的喇叭。Blues 和 Country 等音樂需要較清亮，有力的聲音，有時會用 10 吋，甚至 8 吋的喇叭，但一般而言，10 吋喇叭產生的破音比較硬，不適合搖滾樂，當然這也是見仁見智。

　　因為喇叭的聲音會受箱體的影響，所以箱體也很重要。開放式的箱體由於聲音可以從後面出來，聽起來較鬆散。封閉式的箱體較有力，低音較沉，但聲音集中於正前方。而箱體越大，低音越沉，也是影響喇叭聲音的因素之一。

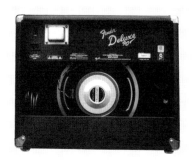

Fender 開放的音箱

　　當音箱輸出太大時，喇叭也會承受不了而破音，這是另外一種音箱破音的因素。通常認為 Celestion 的 30 瓦喇叭較容易破音，聲音聽起來較柔和，所以 Marshall 大多是用 Celestion 的喇叭，其他如 EV 和 JBL 等，破音較低，聽起來比較有力。

　　通常最常用的喇叭是 8 歐姆，大多數的音箱也是這樣設計輸出阻抗的。如果是綜合音箱，使用單一喇叭的話，這個喇叭的阻抗幾乎都是 8 歐姆。如果上面有兩個喇叭，就會採用 16 歐姆的喇叭，然後將兩個喇叭並聯在一起，也就是兩個喇叭的正極和正極相接，負極和負極相接後，再連到音箱。這樣總阻抗就變成 8 歐姆。如果採用四個喇叭，則通常是選擇 8 歐姆的喇叭，然後將兩個兩個分開來串連，就變成 16 歐姆，然後再將這兩組喇叭並聯，最後又變回 8 歐姆。

如果像 Marshall 可以外接兩個箱體，每個是 8 歐姆，則總阻抗就變成 4 歐姆（到這裡讀者應該會算阻抗了吧！），此時音箱的輸出變壓器的阻抗就得跟著調，所以後面會有輸出阻抗的選擇鍵。當讀者外接箱體的時候一定要注意，否則有可能燒掉輸出變壓器。音箱上面如果有兩個喇叭輸出插孔，它們是並聯的，因此每外接一個箱體，阻抗就減為原來的一半。對電晶體音箱來說沒有匹配的問題，所以不用管它。但不管是串聯還是並聯喇叭，最好採用阻抗相同的，否則不只阻抗的問題不好匹配，喇叭也會有的大聲，有的小聲。

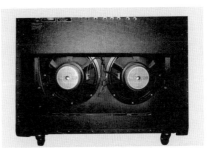

Fender 12" 喇叭的音箱後面

2-3 音箱種類

現在市面上音箱公司不僅繁多,生產的音箱種類更是五花八門,從貴族機種到高科技的結晶,以及那些永遠不變的傳統音箱,為的只是滿足吉他手們永遠不停息,追求一個完美吉他聲音的慾望。在本節裏介紹一些較普遍,有名的公司和機種。

2-3-1 Fender

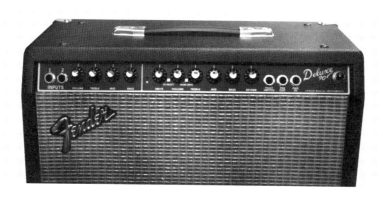

Fender 生產的機種繁多,不勝詳述,但多數機種有他們的歷史背景,維持到現在仍然受歡迎。外型上,Fender 的音箱經過幾次變遷,人們常常用這些外型上的不同來分別 Fender 機種的年代及當時的聲音。首先控制鈕所在的面板,本來是在音箱的後上方,這樣方便吉他手看清楚控制鈕。後來大家都把音箱放在吉他手的後方,於是控制鈕也移到了正前方,但面版稍微向上傾斜。現在很多 Fender 的音箱為了仿古,還維持這種裝在後上方的面板。除了位置外,面板的顏色本來是金屬原色,後來有一陣子漆成棕色,不久後又改漆成黑色。這些黑色面板的音箱,一直是喜歡古董音箱的吉他手收集的名機,所以常常可以聽到 Black Face Twin 等名稱,就是指的大約 1963 年以後,到 CBS 買下 Fender 公司為止,其間出產的 Twin 音箱。現在 Fender 的音箱除了仿古型外,面板都漆成黑色。另外音箱外面的包裝,原來是用一種格子,或者斜紋布做成的,叫做 tweed,通常是黃色或褐色。到了 1964 年,Fender 開始採用黑色的膠皮叫 Tolex,慢慢的,這些名詞就被用來分辨 Fender 音箱的年代。一直到現在,Fender 還在生產仿古的 Tweed 系列。

在 Fender 推出的所有音箱當中，最歷久不衰的應該就是 Champ 音箱，這個 Fender 在 1947 年推出的機種，也是 Fender 第一個量產的音箱，本來叫做 Champion，後來縮寫為 Champ，當初的輸出功率只有 2 瓦，慢慢的後來變成 4 瓦、5 瓦。在 1964 年，為了配合當時流行的衝浪音樂，增加了 Tremolo（顫音）效果，就叫做 Vibro Champ。在 1982 年，Fender 推出了重新設計的 Super Champ 和 Champ II，具有稍大的輸出，並且加上了 Reverb（殘響）效果。時至今日的 Champ 已經變成電晶體的機種，但它還是 Fender 公司裡最經濟、最簡單卻最成功的小瓦數音箱。

緊接著 Champ 推出的音箱就是 Princeton。Princeton 當年不過是 Fender 公司附近的一條街名，當時它的瓦數約是 Champ 的兩倍，後來除了和 Champ 一樣加上了 Reverb 效果外，並且裝備了當年 Fender 出名的 Presence（臨場）效果和加強中頻的鈕，叫做 Priceton Reverb II。它和 Champ 不同的地方是它的前級放大率較大，因此輸出功率較大，能夠產生較溫暖的吉他聲。現在的 Princeton 也變成了全部電晶體的機種，並且加上了模擬真空管的線路，輸出也比以前大了許多，約 65 瓦。

在 1947 年推出的三個機種中就屬 Delux 的輸出最大，約 10 瓦。它也是最先具有兩個輸出真空管，採用推挽式電路的 Fender 音箱。在 1964 年推出的 Delux Reverb，除了加了 Reverb 效果外，開始有了高低頻分開來調的音色鈕。1982 年全新的機型問世，但舊的 Tweed Delux 一直是很多古董音箱迷的最愛。

接下來的 Super 音箱是第一個採用兩個 10 吋喇叭的音箱，而瓦數又比 Delux 更大。Pro 是首先具有 15 吋喇叭的音箱，後來變成兩個 12 吋，叫做 Pro Reverb，後來 Super Reverb 又變成四個喇叭。但真正值得一提的該算是 Bassman。這個當初推出時只有 10 瓦的音箱，本來是為了貝司而設計的，它推出的年代就是 Fender 推出它第一個實心電貝司的 1951 年。很快的，吉他手發現它較大的瓦數非常適合當作吉他音箱。慢慢的它的瓦數從當初的 10 變成 50，然後 70、100、到 135 瓦。喇叭最多的時候有四個 10 吋的，並且具有分開來的箱體。當初 Jim Marshall 就是依據 Bassman 的線路來設計他的音箱，不過四個 10 吋的喇叭變成了 12 吋。如果沒有 Fender 的 Bassman，或許也不會有 Marshall 吧！

在 Fender 的音箱中最有名的就是 Twin 了，因為它是搖滾樂手的最愛。不管 Fender 的機型如何變化，永遠少不了 Twin。當年 Twin 被推出時，就是 Fender 的最高檔音箱，因為像 Super 已經嘗試過用兩個 10 吋的喇叭，而 Pro 也用過 15 吋的，接下來，Fender 決定採用兩個 12 吋的喇叭。在 1953 年推出時只有 15 瓦，但在當時已經是 Fender 最大的音箱，已經有 Treble（高頻）及 Bass（低頻）鈕，後來再加上了 Presence（臨場）及 Middle（中頻）鈕，瓦數也慢慢增加到 50 瓦、85 瓦。隨著整流器更換到電晶體，並且換上更大的變壓器以後，Twin 的輸出瓦數就變成 100 瓦，一直到現在都沒變。

其他 Fender 有名的音箱如 Tremolux、Vibrolux，顧名思義就是 Delux 加了 Tremolo（聲音大小聲的變化），和 Vibrato（聲音高低的變化）。而 Bandmaster 和 Concert 系列不過是和 Pro 及 Super 喇叭數目不同的音箱而已。至於 Reverb 及 Vibroverb、Twin Reverb、Super Reverb 等，一看就知道它們的意思，在這裡就不多提了。

現代的 Fender，除了依舊以它的管機出名，並且不斷的推出復古以及更具有現代功能的全真空管機外，在電晶體音箱方面也陸續的推出多種機型，但就像很多現代的吉他音箱公司一樣，努力的研發各種利用現代科技來模擬真空管機的方法。其中 Dyna-Touch 系列號稱能夠隨著吉他手的觸感來改變音箱的反應。其他如 Hot Rod、Fm 等等系列都代表著 Fender 在真空管和電晶體機上的發展，而這些系列中仍然看的到前面那些機型的名稱。在 2001 年，Fender 推出了它號稱旗艦的機種：Cyber-Twin。這是前級採用真空管的音箱，但最大的不同點是它的數位模擬系統。他不僅可以模擬各式經典、現代的音箱、箱體的聲音，更具備各種效果器的功能。對必須到處趕場的樂手們這是個莫大福音，因為踏個鈕就可以從這個聲音切換到另外一個聲音，而且不是換了一個效果器，是整個音箱的聲音。如此樂手們再也不需要帶好幾個音箱上台了。但到目前為止，有名的吉他手們還是愛用他們自己喜愛的特定音箱，這種音箱是否真正廣受作場樂手，或 Pub 老闆的歡迎，還有待觀察，它是否能取代真空管機，更是一個未知數。

2-3-2 Marshall

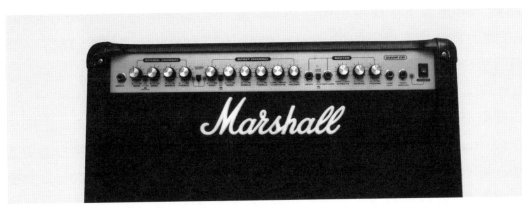

　　Marshall 的聲音大家應該很清楚，因為幾乎所有重金屬搖滾樂手都是用 Marshall 的。Marshall 最先推出的音箱叫做 JTM45，J 代表 Jim Marshall 本人，T 代表他的老婆 Terry，M 當然是 Marshall 了，剛推出時只有 45 瓦，所以叫做 JTM45。因為當時是模仿 Bassman 的，所以不管是控制鈕，聲音等都像 Bassman，唯一的不同點是喇叭採用 12 吋的。等到 Marshall 將上面的真空管從原來的 6L6 換成 EL34 以後，才造就了今日大家所熟知的 Marshall 聲音。現在的 JTM45 已經不是 45 瓦的音箱，45 只是一個編號而已，並且早就裝上了後級音量鈕，它的聲音破音較少，無法產生我們現在所熟知的 Marshall 破音。

　　八○年代，Marshall 為了因應和美國代理商的糾紛，推出了具有總音量及前級放大鈕的 JCM800 系列，它裝配了兩個可以切換的前級，在整個八○年代非常受吉他手們的歡迎，幾乎已經是八○年代搖滾樂的代表聲音。在九○年代隨著重金屬的復出，接著推出了 JCM900 系列，前級的 Gain 可以高得不得了，而且像 JCM800 一樣，有兩個 Channel 可以切換。

　　九○年代後期，Marshall 更推出了有三個 Channel 的三十週年紀念音箱，基本上還是 High Gain 音箱，不過不像 JCM900 系列，三十週年紀念機種沒有 Reverb Tank。這種 High Gain 音箱因為是靠前級來製造破音，和以前傳統的 Marshall 又不太一樣。

有鑑於此，在西元 2000 年，Marshall 又重新推出以前級受歡迎的 Super Lead，但配備著現代化的裝備，100 瓦的機種具有三個完全獨立的 Channel 可以切換，60 瓦以下的機種也有三個 Channel，但其中兩個 Channel(Crunch 和 Lead) 共用 EQ。因為有三個 Channel，所以叫做 Triple Super Lead（TSL），而只有兩個 Channel 的 Super Lead，叫做 DSL。

在電晶體機方面，1991 年趁著 JCM800 受歡迎的趨勢，Marshall 也推出了 Valvestate 系列。它是前級採用真空管，後級用電晶體的音箱。緊接著更進一步的推出 AVT 系列，並且在 1999 年推出全晶體機的 8040、8080，以及後來改良的 G50RCD、G80RCD。現在市面上最新的 MG 系列，非常受歡迎，可說是目前電晶體機裏最好聽的機種，價錢又便宜，Marshall 研發出的 FDD 系統讓能更像真空管機的聲音，可說是目前市面上最具有價值的練習用吉他音箱。但 Marshall 覺得這樣還不夠，又在兩千年之後推出 350 瓦，號稱具有兩個內建音箱的 Mode IV。顯露 Marshall 在真空管，電晶體機兩邊都想霸佔市場的企圖心。

2-3-3 Mesa Engineering

Mesa/Boogie 從第一號實驗機種 Mark I 到一炮而紅的 Mark II 後，維持他原本高前級放大率的特色，陸續推出 Mark III 和 Mark IV。漂亮的中高音，綿延不絕的延音是 Mesa/Boogie 受歡迎的原因，八〇年代推出的 Rectifier 系列，更集現代設備於一身。除了有多種放大率，音色選擇鍵外，最大的特色是可以切換真空管和電晶體整流器，後級的真空管也可以輕易改裝 EI34，當然，最重要的還是那種 Mesa/Boogie 所特有的聲音。

Rectifier 本身就是整流器的意思，Single Rectifier 表示一組整流器，只有 50 瓦，Dual 就 100 瓦，Triple150 瓦。原來的 Rectifier 只有兩個 channel，現在已經增加到三個，更好用。兩千年以後 Mesa 更推出萬能旗艦機種：Road King。

這種集 Mesa 歷年機種聲音於一身的音箱，具有四個完全獨立的前級，每個前級又擁有三個模式，但最神奇的是可以按照你需要的排列組合這四個前級。而後級更具有四個 6L6，兩個 EL34，可以選擇從 30 瓦到 120 瓦的輸出，

每個輸出有可以獨立送到不同的喇叭箱，整流器當然也可切換或連接真空館和電晶體。它的功能簡直嘆為觀止。對需要巡迴演唱的樂手，這實在是一大福音，一台機器就可搞定幾乎所有聲音，而且是真正的真空管機的聲音，不是那種假假的數位模擬。

有鑒於 Road King 的複雜性讓很多吉他手頭痛，Mesa 也推出了一款前級跟 Road King 差不多，但後級較簡單的綜合機種 Roaster，相信也會很受歡迎。除了這些高放大率系列音箱外，Mesa/Boogie 也推出較適合藍調的中低放大率機種，例如以前的 Heartbreaker，DC 系列，到後來極受歡迎的 Nomad 等。無論如何，就像 PRS 吉他一樣，Mesa/Boogie 一直以生產貴族音箱為目標，價錢似乎一直是吉他手們唯一會抱怨的地方。

◎ 2-3-4 其他廠牌

　　隨著六〇年代 Beatles 的風靡一時，他們所使用的樂器也跟著大受歡迎，而當時他們所使用的音箱就是 Vox。當 Tom Jennings 推出第一台 AC15 音箱時只有 15 瓦，但已經是當時最大瓦數的音箱。等到 AC30 推出時，Beatles 剛好也開始成名了，它獨特的設計，採用 A 類放大，幾乎就定義了 Beatles 的聲音。後來推出的 AC60 和 AC100 都是當時世界上最大的音箱，但在音箱沒有接 Mixer 的時代，再大的音箱也無法滿足 Beatles 瘋狂的歌迷，不過 Vox 已經在歷史上立下了不朽的地位。後來由於營運的問題，Vox 宣告倒閉。但似乎就像歌迷們永遠無法忘記 Beatles 一樣，人們爭相收藏舊的機種，現在 Vox 公司由 Korg 接手，並且維持 AC 系列的傳統聲音，如果讀者喜歡 Beatles 的吉他聲，一定要試試 Vox 音箱。

　　Peavey 是在台灣市面上常常看到的機種，尤其租用外場音響時，很多音響公司都愛採用它，因為它便宜又耐操。Peavey 這家公司從吉他貝斯到各類音箱、Pa 系統到錄音設備、甚至鼓幾乎無所不包，但它最大的特色是，總是比別人便宜，而且多是在美國生產的，似乎提供廉價多功能的產品一直是 Peavey 的目標。就像很多生產電晶體機的公司一樣，它的吉他音箱也以能模擬真空管聲音的 Trans Tube 技術來標榜它的產品。這號稱能令人分不出有沒有採用真空管的技術，是否聽起來真的像真空管機，只有讓大家來評斷了。筆者自己的經驗是，似乎在 1k 左右增強了很多，使得吉他很容易回授。以前 Peavey 曾和 Van Halen 合作生產他最愛的 Marshall 編號 5150 音箱，所以機型就叫做 5150。它是全真空管的音箱，聲音真的非常像 Van Halen 賴以成名的聲音，麻中帶細。現在 5150 已經被 6505 系列取代，也是 Peavey 從 1965 到 2005 的四十週年的全真空管機種。

　　日本的兩大廠，Roland 和 Yamaha 這些年來似乎沒有什麼突破。Roland 還是以它永遠顛撲不破的經典爵士機，JC120 為主。它是全電晶體機，當初為了爵士樂清亮的聲音設計。推出後不只音箱本身變成經典作，而上面的內建 Chorus（和音）效果器，更成為效果器的經典。Roland 的子廠，Boss 的 Chorus 效果器就是由 JC120 上面的線路轉換而來。市面上還看的到此機，有些音響公司也常

提供它,但它爵士樂的特性,使用的人必須適應。Yamaha 在數年前推出了它的數位模擬機,一時之間來勢洶洶,號稱可以一機在手,抵過多種音箱。但曾幾何時,似乎不再有任何風吹草動。反倒是另外一個廠,吹起來數位模擬機的風潮。

以它的效果器 POD 出名的 Line 6 公司,推出了 Flexton III、Spider、Vettall、HD147 等多系列的模擬音箱。就像任何模擬音箱一樣,標榜著可以集多種機型的聲音於一身。從經典真空管機到現代高放大率機無所不包。但問題都決定於,聲音聽起來像嗎?如果考慮價錢,或許很多人會說超像的吧。但 Line 6 更特殊的地方是,裡面的軟體還可以升級,感覺上好像是台電腦。不過信者恆信,不信者恆不信,只有聽過才能決定。雖然如此,以現代的電腦技術,處理器的速度來說,我想總有一天會取代,或者至少能和管機相提並論吧。到時大家都會樂得有便宜好聽的音箱可用。不過也希望到時吉他不會也被模擬機取代。

其他市面上音箱種類實在繁多,就算小廠如 Voodoo 都能生產聲音不錯的產品。很多廠商更能找到吉他手背書。像 Carvin 找 Steve Vai,Crate 找 Yngwie Malmsteen,Laney 找 Toni Iommi 等等,實在不計其數。但那些只能做參考,最重要的問題是,我們要買的是我們要用的音箱,不是他們要用的,所以無論如何,選擇適合我們自己用的音箱才是真正的重點。購買時多試多聽,並且多了解它的特性,買了以後學習如何調整,真正發揮它的功能,才是所有的吉他手該做的。

Lesson 3
效果器

雖然理論上任何聲音訊號都可以加入所謂的效果，但通常聽眾對某些聲音有著特定成見，加入不恰當的效果會讓人認為「不像」原來的聲音。在這方面，電吉他卻因為天生就很難界定到底怎樣才算是它真正的聲音，反而在加效果這方面幾乎沒有限制。但也因為如此，讓很多吉他手誤以為只要是電吉他就一定要加效果，甚至有人花在買效果器上的錢比吉他本身還多。這種為了加效果器而加效果器的做法，是由於吉他手們忘了加效果器的真正目的：使歌曲更好聽。在這一章裏，我們介紹各種基本效果器的原理，幫助讀者從了解原理當中學會如何控制效果器，來得到能夠使歌曲更好聽的吉他聲。

效果器基本上分為兩大類，一個是改變吉他訊號的大小，也就是調整振幅，如 Distortion、Compressor、Noise Gate、Wah-Wah、Phaser 等。這種調整振幅的方式有的和頻率無關，如 Compressor、Limiter；有的調整的振幅和頻率有關，如 EQ、Wah-Wah 等。另一種是改變訊號的時間，也就是延遲訊號，如 Chorus、Flanger、Reverb、Delay 等。接下來我們分別介紹這兩類效果器中最典型的例子。

3-1 調整振福的效果器

每把吉他上和音箱上都有音量鈕可以調整訊號的大小，但這不能算效果，所以音量踏板嚴格說起來不能算是效果器，可是鄉村音樂當中的 Lap Steel 如果沒有音量踏板，就沒有辦法得到那種裊裊的聲音，因此效果器的分類也是見仁見智。近年來效果器的功能越來越複雜，在這裡只能舉幾個非常基本的例子。

3-1-1 Distortion 破音

Distortion 的本意就叫做破音，也就是某個訊號在處理過程當中被改變了，無法依照原來的訊號呈現出來就叫做破音。通常在設計任何電路時，都希望破音越少越好，但吉他手們發現：音箱因為無法達到應該輸出的功率而造成輸出的訊號失真時，反而將吉他的聲音變成一種前所未有的悅耳的聲音。從此，如何使吉他音箱不產生失真，反而不是設計音箱電路的目標，相反的，如何使音箱產生好聽的破音，才是各個廠商競爭的主要課題。

最早的吉他 Distortion 聲音的確是由音箱產生的，而且是真空管音箱。一直到現在，大多數吉他手還是認為真空管音箱產生的破音聲音才是最好聽的。但真空管音箱不只造價昂貴，保養不易，搬運不方便，真空管的壽命也比電晶體短多了。在經濟與現實的考量下，除了希望廠商繼續努力發展電晶體及現在開始流行的數位模擬音箱外，一個小小的破音效果器，幾乎是初學吉他手的必備設備了。

前面在音箱的部份說到，造成一個真空管音箱破音的原因有很多，根據破音的聲音，至少目前可以分類為 Overdrive（超載）及 Distortion（破音）。Fuzz Tone（麻音）通常還是歸類在破音之下。這裡要特別聲明的是，這些翻譯名詞並不是市面上大家公認的翻譯名詞，目前這些名詞並沒有統一的公認名稱。但不管破音的種類及原因如何，從訊號本身來說都是將原本類似正弦波的吉他訊號變成了方形波，也就是說，破音就是將正弦波的上方切掉了。

在附錄中，我們提到人類耳朵的特性之一，是會將聽到的聲音分解成正弦波，如果音源本來就是正弦波，我們聽到的就是一個單調的音高。一旦這個正弦波的上方被切掉以後，我們聽起來除了原來那個音高外，似乎加入了很多原來訊號裡沒有的泛音，這個泛音就是我們聽破音時麻麻的聲音。破音得越厲害，波形被切的就越多，聽起來也就越麻。

不過如果原訊號不是簡單的正弦波，切掉以後所加入的泛音就不是簡單的整數倍了，聽起來也就不會很好聽，這就是為什麼使用破音時最好彈強力和弦（Power Chord）的緣故，太複雜的訊號破音後很難變得好聽的。另外當訊號被切的越多，波形也就越來越方，這時泛音也越來越多，越強，原來正弦波的基音就被壓的越來越不清楚。這是讀者在使用破音時要特別注意的地方，太麻的吉他聲，很容易就糊成一團，聽不清楚，就是這個原因。

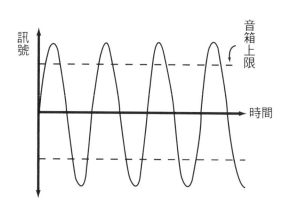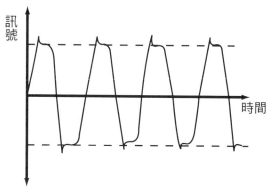

3-1-2 Limiter 限制器

Limiter 也是改變輸出大小的裝置，但它只改變音量，而不改變波形。 當輸入訊號太大時，為了避免破音，將輸出訊號限制在某個限度以下。這對貝司來說尤其重要，因為貝司只要手指頭稍微用力一點，就可能會輸出過大，所以現代的貝司音箱上幾乎都有 Limiter 的裝置。其他如麥克風的前級音箱，PA 的後級音箱等，都有可能具備 Limiter 的裝置。

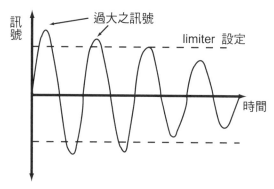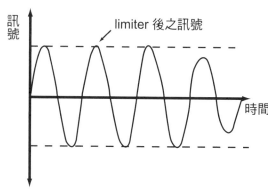

3-1-3 Compressor 壓縮器

Compressor 在錄音室、現場 PA 系統、廣播電台等幾乎是必備的工具，但對很多吉他手來說，可能是滿陌生的名詞。它的功能有點像 Limiter，但較複雜。Limiter 會把訊號限制在某個設定值以下，Compressor 在訊號超過設定值時，會降低放大率，使得訊號不會增加得太快，因此可以維持較穩定均勻的輸出。以前用錄音帶錄音時，Compressor 是必用的工具。因為當訊號太小時，很容易就被錄音機本身的雜音蓋過，錄了半天都在錄雜音；而當訊號太大聲時，可能會超過錄音帶的飽和上限而產生破音。

這種從最小聲到最大聲的變化範圍叫做動態範圍，通常以 dB 表示，因此 Compressor 可以說就是讓訊號的動態範圍變小的裝置。廣播電臺發出訊號需要載波，所以也有固定的動態範圍，不希望訊號本身動態範圍太大，因此 Compressor 是電台的必備的設備。現在隨著數位錄音的發展，錄音機的動態範圍變大了許多，以致於幾乎不太需要考慮動態範圍，但除了有些的確還是因為動態範圍太大而必須加 Compressor 的音樂外，使用 Compressor 的目的稍微有些不一樣。

如果歌手或樂手演奏時不能維持均勻的音量，加了 Compressor 就會好很多，但如果過份壓縮，會使得音樂聽起來單調沒變化。經過壓縮的訊號，在同樣音量時，聽起來會比沒有壓縮過的訊號飽滿、厚實，這是很多樂手喜歡用 Compressor 的原因之一。

通常樂器或人聲從沒有聲音到最大聲需要一段很短的時間，如果一開始就壓縮訊號，聽起來會變得很沒力，因此在剛開始的這段很短促的時間，Compressor 最好不要啟動，因為時間短促，通常也不會影響功率的輸出。等到訊號稍微穩定以後，Compressor 才壓縮。從有訊號到 Compressor 開始啟動這段時間，叫做啟動時間（Attack Time），在很多 Compressor 上都有這個鈕。接著 Compressor 啟動後，必須設定當訊號是多大時才開始壓縮，這個叫做門限（Threshold），當訊號比這個小的時候，Compressor 沒有任何作用，有多少訊號進來，就有多少訊號出去。當訊號超過這個門限值時，Compressor 會改變輸

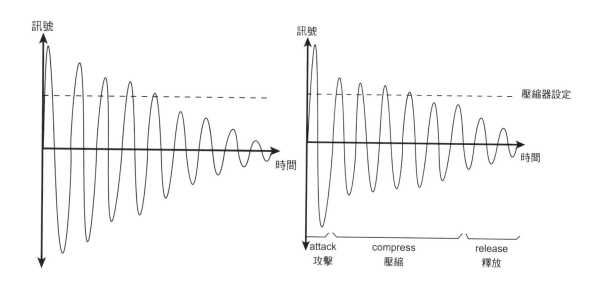

出訊號的放大率，由原來的一比一變成一個可調的壓縮比（Ratio）。例如說如果比例設定為 4 比 1，則當訊號超過門限的部分增為四倍的時候，輸出的訊號只會增加一倍，如此降低放大率的結果，也就是訊號被壓縮了。壓縮比調得越高，訊號也就被壓縮得越厲害，如果調得太高，訊號的變化會變得很單調，通常 4 比 1 對人聲和吉他都是一個恰當的比例。當壓縮器開始作用以後要壓縮多久可以用釋放時間鈕來控制，這個時間如果設定太短，則進來的訊號一下壓縮又釋放又壓縮又釋放，聽起來訊號變的雜亂，如果設定太長，在下一個訊號進來前還維持壓縮，則所有的訊號聽起來都好像連成一片。很多 Compressor 採用訊號的 RMS 值來測定門限值，也可自動設定啟動和釋放時間，使用者只要調整壓縮比就好。

3-1-4 Noise Gate 雜訊閘

Noise Gate 顧名思義是一個能濾掉雜音的裝置，其實它並不能真正濾掉雜音，因為機器並不知道什麼是雜音，什麼是訊號。不過當沒有輸入訊號時，雜訊才聽得清楚，當輸入訊號較大時，雜訊較不重要。因此 Noise Gate 就是當輸入訊號很小時自動將輸出關掉，只有當訊號大於設定值時才會恢復，如此就不會在沒有訊號時只聽到雜音了。這個設定值叫做門限值（Threshold）。當訊號衰減的時候，如果低於這個值，當然訊號就會被切掉。

可是有時訊號衰減得並不平均，也就是說有可能訊號一下低於設定值，一下又高於設定值，這時聽起來訊號就會變成一下子有，一下子被切掉。為預防這種情形發生，讓訊號能較自然的衰減，雜訊閘上設有一個關門時間，也就是

緩衝時間的設定鈕，在這段時間內雖然訊號低於設定值，閘門仍然不會關掉，等時間到了才關門，此時訊號會變回來超過設定值的機會不大。如此聽起來才會比較自然，不會有訊號突然被切斷的感覺。

◉ 3-1-5 Wah-Wah 哇哇器

早期吉他手在玩弄吉他上面的音色鈕時就發現了哇哇的現象，吉他手在彈奏的同時，用右手小指頭勾住音色鈕轉動，就能產生哇哇的效果。但這需要很長的小指頭，不是每個人都能使用的，所以哇哇踏板就順勢而生了。

真正的 Wah-Wah 當然要比轉動音色鈕好用，而且效果強多了。它的原理就是加強某個範圍內的頻率，加強低音時就是 Woo 的聲音，加強高音時就是 ah 的聲音，合在一起就是 Woo-Ah，Wah 了。使用者藉著腳踏板來控制需要加強的頻率高低，隨著音樂的需要來踩動踏板。但通常加強的頻率範圍是固定的，使用者只能藉由踏板來改變加強頻率範圍的中心點，不能改變加強的訊號強度。換句話說，吉他手只能選擇到底是悶的聲音還是亮的聲音，無法決定多悶，或是多亮。通常使用起來這不是什麼大問題，因為 Wah-Wah 就是在學嬰兒的哭聲，只要像就好。但是隨著吉他手的需要日增，某些廠商，像以生產 Wah-Wah 非常著名的 Dunlop 公司，就推出了可以調整 Wah-Wah 增強訊號頻率範圍跟強度的 535Q。舉例來說，當 Wah-Wah 在後面的位置，也就是能發出 Woo 的聲音的時候，它可能是增強 100Hz 左右的頻率，但它不會只增強 100Hz，連它附近的頻率，可能從 50Hz 到 200Hz 都會加強（這是筆者隨便舉的例，不是真的），這就是增強的頻率範圍，而訊號增強的中心點頻率和這個範圍的比就叫作 Q 值，吉他手可以調整這個值來改變 Wah-Wah 的特性，調出自己需要的聲音。因為哇哇效果是根據某個頻率為中心點（在這個例子，是 100Hz）的平滑曲線（叫做高斯曲線）來增強訊號的，它真正的頻率範圍有一定的算法（叫做半寬度），不過牽涉到複雜的數學，這裡也就不提了。

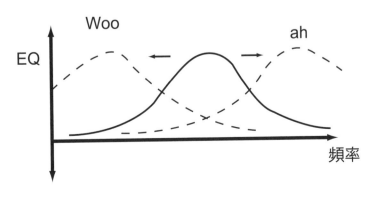

3-1-6 Phaser 水聲

　　Phaser 的英文本意就是相位的意思，也就是能改變相位的效果器。理論上，他的作用應該和 Flanger 一樣，但因為效果器歷史發展上的原因，反而造成了他獨特的聲音。它的原理是將訊號的相位延後，然後再和原訊號合併，當相位差是一百八十度的地方，也就是剛好正負相反的地方，就會發生抵銷的效果，然後再將抵銷的部分用低頻掃描，改變抵銷部份的頻率，就變成 Phaser 了。如果抵銷的地方只有一個，效果不會明顯，早期採用四個，後來更有採用八個以上的。有名的 MXR 就只採用四個，但已經是 Phaser 的經典聲音了。

3-1-7 Equalizer 等化器

　　在音響界，等化器這個名詞是沒有人不懂的，但樂手們反而不一定知道，這也是滿奇怪的。等化器就是可以增強或減弱某些特定頻率的裝置，通常不會把它看作是效果器，但不管家用音響、現場 PA、錄音室，等化器絕對是必備的裝置。它能增強或減弱的範圍，通常是 12dB 到 15dB，而它能改變的頻率範圍數，叫做頻帶數（Band）。當然頻帶是越多越好，但調整起來也越多越麻煩。因此錄音室用的可能是 32 帶，平常吉他手就不用這麼多了，通常是 7 個或 9 個。而每個頻帶的中心頻率隨著廠牌的不同而有所變化，但有一點幾乎大都一樣，就是中心頻率是以倍數在變化的。例如最低的頻帶中心頻率為 50Hz，第二個頻帶可能就是 100Hz，然後第三個可能就是 200Hz。這種分法是為了順應我們耳朵的對數特性而設計的。

　　現場 PA 除了可以調整音質，也可以使用等化器消除迴授，家用音響可以使用等化器減低房間的共振，錄音室可以用等化器來調校監聽喇叭等等。貝司手因為房間對低音的共鳴很強，可以用等化器來修飾，在貝司擴大機上通常都有至少 7 個頻帶的等化器。而吉他手為了方便，通常採用 7 到 9 個頻帶的效果器。在使用的時候一定要熟悉每個頻帶對聲音的影響，例如如果加強 100Hz 時，雖然可以使吉他聲較沉，但也會使它變得不清楚。如果想讓吉他不被其他的樂器蓋過，並不是把它調大聲就可以，因為那每個樂器都跟著變大聲，最後都一樣了。這時其實只要增強 2KHz 附近的訊號就可以了。而如果要吉他聲變得較

厚，增強 800Hz 到 1KHz 就可以了。調整的時候，應該一切以耳朵聽到的為準，並且不要隨便超過 3dB。

貝司通常可以加強 80 到 100Hz 來增加低音的力度，但如果要貝司聲音聽得清楚，應該加強 800Hz。而如果不要貝司的音量蓋過大鼓，可以減弱 250Hz。有時吉他手也可以把等化器拿來當作音量踏板，在獨奏時使用，可以讓主奏吉它變得比較大聲，這是因為如果把等化器上所有的頻帶都加強，等於是把音量加大。但其實要使吉他聲突出，並不一定要大聲，只要將中高音，例如 2KHz 的地方加強就可以了，如此可以聽得較清楚，但又不會蓋住其他的樂器。

3-1-8 Tremolo 顫音效果

最早似乎是 Fender 在音箱上面首先裝上這種效果的，它只不過是使得吉他的聲音忽大忽小的裝置。當年 Fender 推出此種效果的時候，剛好趕上海灘音樂的流行潮，而這種顫音剛好配合上海灘音樂的特性，或者可以說這種效果剛好造就了海灘音樂的流行？無論如何，也是轟動一時，幾乎人人都必備的設備。經過一陣子消寂之後，目前似乎又有回來的趨勢，各大廠牌紛紛推出腳踏機種。

 # 3-2 延遲時間的效果器

Flanger（搖盤）、Chorus（和音）、Reverb（殘響）、Echo（迴音）和 Delay（延遲）效果的原理都一樣，就是將訊號延後一點時間再和原來的訊號合併輸出，由延後的時間長短而分成這些效果。延後時間在 15ms 以下的，就是 Flanger 效果。延遲的訊號和原訊號一下抵消、一下加強，會產生像噴射機一樣的聲音。延後時間在 10ms 到 25ms 的就是 Chorus 效果，聽起來好像兩個樂器同時在彈。25ms 到 50ms 是 Reverb 的範圍，50ms 以上是大多數 Delay 的範圍。Reverb 和 Echo 的不同點是 Echo 像 Delay，會將原訊號延後後反覆輸出，而 Reverb 模擬環境的迴音，每次重複的訊號都被修飾過，因此每一次延後的訊號都不一樣，由這些延後的聲音我們可以判別出是在哪種環境下產生的殘響。

3-2-1 Flanger 搖盤效果器

發明 Flanger 效果器的人據說是 Les Paul，至少他很早以前就開始用了。他在錄音時將吉他錄到兩個錄音機上，然後再將兩個錄音機同時錄回主錄音軌，在錄的同時，他將手指頭放在其中一個錄音機的錄音盤邊上，使得它的轉速稍微慢一點，因而產生了延遲訊號，和原訊號合在一起後就可以得到這種特殊效果了。後來 Beatles 的老大，吉他手 John Lennon 稱這種效果叫做 Flanger 搖盤（錄音盤）效果。現在經由延遲電路，可以輕易的將訊號延後，不需要再勞師動眾，祭出錄音盤。為了使 Flanger 效果顯著，通常在效果器上會有自動掃描延後頻率的裝置，這個掃描的範圍和掃描的速率可以視音樂的需要來調整。

3-2-2 Chorus 和聲效果

如果將 Flanger 效果器的延遲時間加長一倍以上，就可以變成 Chorus 效果器。以前 MXR 出過一個很有名的 Flanger 效果器，也可以當 Chorus 效果器來使用。Police 樂團吉他手 Andy Summers 雖然用的是 Electro-Harmonix 的 Electric Mistress，但似乎大家把他跟 Boss 的 CE-1 聯想在一起。的確他大量的在他的音樂中採用 Chorus 效果。因為 Police 本來只有一位吉他手，而且吉他的伴奏也

是以簡單的小變化為主,聽起來不免顯得單薄,加上 Chorus 效果器剛好能使得吉他聲較飽滿。因此很快的這種聲音就變成 Police 的特色,而也因為 Andy Summers,一時之間,Chorus 效果器大受歡迎。

因為延遲的訊號的低音部分很容易抵消掉,因此加上 Chorus 效果器的吉他聲音會變得比較清亮,很多人會拿來模仿空心吉他的聲音。它的調整部分和 Flanger 效果器幾乎一樣。

3-2-3 Reverb 殘響效果

Reverb 效果是將延遲時間再增加到開始能分辨出原音和延遲的聲音。它是在所有音樂中最早加入,也是最重要的效果。幾乎任何人都能注意到它的存在,因為在我們生活之中就可聽到天然的 Reverb。當我們在浴室唱歌時,歌聲聽起來比較飽滿,就是 Reverb 的效果。因為在小房間裏迴音和原音重疊,所以聽起來較紮實。另外浴室的牆壁大多數是鋪了瓷磚的硬牆壁,所以高頻反彈回來的比較多,而低頻因為房間小較不容易加強,所以在浴室聽起來的歌聲比較亮。這種房間的特性可以決定 Reverb 的聲音。

早期的錄音就是這樣加入 Reverb 的。錄音的時候到浴室或樓梯間、教堂等不同大小及迴音特性的空間去錄,錄音師除了必須用錄音源本身的麥克風外,在房間的牆角也必須裝一些麥克風專門收迴音,混音的時候再將這些聲音加在一起。如此錄音時得將器材搬到不同的房間,實在很不方便,而且監聽也很困難。後來發現如果將聲音的振動傳到一塊金屬板後,在板的另外一端接收振動再轉變為聲音,效果很像天然的 Reverb。板子的大小就和房間的大小一樣,板子的種類就像房間牆壁的種類。這樣作成的 Reverb 效果器叫做 Plate Reverb(金屬板殘響),聲音通常清亮,適合唱歌及打擊樂器,如此錄音就不用跑到浴室或樓梯間去錄了。接著又發現如果用彈簧來作更容易,現代的吉他音箱裏的 Reverb 就是用彈簧的。通常在音箱的底部有一個長方形的金屬箱,那就是彈簧殘響箱(Spring Reverb),如果敲它一下,會有 Reverb 的聲音出來。

Marshall 彈簧 Reverb　　　　　　　　**Fender 彈簧 Reverb**

　　這種機械式的 Reverb 裝置,雖然便宜好用,但除了音量大小外什麼都不能調。於是後來又發明了用錄音帶產生 Reverb 的方法,就是用一個環狀的錄音帶裝到錄音機上,先把聲音錄進去,再馬上放出來,因為錄音頭距放音頭有一段距離,放出來的聲音就會比真正的聲音要晚一點,藉著調整錄音帶的速度,可以調整延遲的時間,但這種裝置比較像 Echo(迴音)及 Delay(延遲),因為它只能重複原來的聲音,不會改變聲音的音質。

　　接著類比式的模仿 Reverb 的裝置出來了,基本上是以一延遲電路為主,然後藉著不同的內建等化電路來修飾延遲的訊號,模仿不同的環境下產生的殘響,早期 Fender 的音箱上就有這種設備,但當然,能夠選擇的聲音有限。等到數位電路出來以後,五花八門的 Reverb 紛紛出籠,數位的訊號要改變音質非常容易,只要用一個像電腦內的處理器算一下,即可得到所需的聲音,因此可以模擬各式大小廳堂(Hall Reverb)、房間(Room Reverb)所產生的 Reverb,甚至可以模擬 Plate Reverb 及 Spring Reverb 的聲音。廠商們只要到選擇的地點用喇叭將所有的頻率掃描一遍,再錄下迴音,然後用電腦分析迴音與原音的關係,設定好參數後,在處理器內燒成程式,有訊號輸入的時候處理器就會自動算出迴音的訊號,如此就產生像在那個場地所產生的 Reverb 了。但因能選擇的 Reverb 多了,能調整的參數也多了,使用起來就更複雜,更難,所以有的吉他手還是喜歡簡單好用,便宜不容易壞的 Spring Reverb,因此在現代的吉他音箱上,似乎還是少不了 Spring Reverb。

　　通常殘響能調整的參數包括延遲的時間,延遲的時間越長,聽起來越像在較大的房間裏。通常錄音時要計算歌曲本身的節奏,Reverb 的延遲時間最好配合歌曲的節奏,否則聽起來會有錯拍的感覺。所以延遲時間有時是以拍子來算的,如十六分之一拍。數位輸入的延遲時間,常常還得用計算機算一下。另外

還可以調整重複的次數，重複太多次容易把原音蓋掉，所以有時錄音時只讓訊號重複一次。

3-2-4 Delay 延遲效果

　　Delay 效果器的延遲時間就更長了，有時可以到整整三秒鐘，有些 Delay 效果器能無限的重複某一個音。現代的 Delay 效果幾乎都是數位的，基本原理其實就是把訊號先記錄起來，等一段時間以後再放出來。延遲的時間越久，需要的記憶體越多，也就越貴。另外，像所有的數位機器一樣，記憶的位數越多，聲音也就越真實，也就越貴。CD 用的位數是 16 位元，吉他或錄音用的至少要比這個高，通常是 24 位元。但這又分內部和外部。輸入輸出的轉換部分最好是 24 位元以上，而內部的計算部分要更精密，所以最好是 32 位元以上。讀者在購買數位器材時不可不注意。位數不夠的效果器，聽起來聲音會很粗，很硬。Delay 效果器的價錢雖然和它能延遲的時間息息相關，但並不表示延得越長越好聽，設定延遲的時間是要看歌曲的拍子，和旋律的變化來決定，在實戰篇裏有詳細的介紹。

　　其實 Flanger，Chorus 效果器都是將訊號延後再輸出的裝置，雖然原理相同，但還是不能彼此互換，因為要做到延遲時間從幾個毫秒到接近一秒鐘，這麼大的範圍用一個 Delay 是很難做到的，因此還是 Flanger，Chorus，Delay 的效果器分開來做。Delay 和 Reverb 除了延遲時間都是長到讓我們可以分辨兩個聲音以外，最重要的差別是 Delay 只會重複訊號，不會改變訊號的音色。通常 Reverb 只會重複原訊號中的某些頻率，大多是清亮的高頻，而 Delay 忠實的重複原訊號所有的頻率。因此如果延遲的時間調整得好，可以加強或減弱某些頻率，或者使得原來的訊號較厚實、平均。當然，藉著較長的延音，也可以使吉他聽起來像是在一個較大的空間裡彈奏的。

　　Delay 的控制扭不多，通常是延遲時間的長短，以及重複次數的多寡，延遲時間最好配合歌曲的節奏，有時調整的好，可以使吉他獨奏聽起來快一倍，因為一個音聽起來好像兩個音，而重複次數以不和下個音起衝突為原則。

 ## 3-3 變頻的效果器

變頻的效果器並不多，它不是改變訊號大小，也不是延遲訊號時間的效果，它是改變訊號頻率的效果器。這種效果器有 Vibrato（抖音）效果器，它的功能是產生像小提琴手，或是吉他手抖動手指所產生的音高高低變化，當年 Fender 音箱上有這種裝置，但現代要產生這種聲音太容易，所以這種效果也不流行了。

另外值得一提的是 Octave（八度音）效果器，當年因為 Jimi Hendrix 的關係，也流行了一陣子。它的功能是能產生一個比原音低八度的聲音，這樣聽起來好像是在彈雙音。還有一種特殊的變頻效果器叫做樂斯里（Leslie）旋轉喇叭效果器，就是將吉他聲從一個會旋轉的喇叭送出來。當喇叭轉向聽者的時候，因為都卜勒效應，會提高音高，而當喇叭轉離聽者的時候，音高會變低。如此產生的頻率變化可以由調整轉速來控制。當年因為 Pink Floyd 的吉他手 David Gilmore 非常喜歡使用，幾乎每首歌都加，所以使得樂斯里效果大受歡迎，但不久這個公司就倒閉，不再生產這種喇叭。如今要獲得此種效果並不需要真的用到喇叭，只要用數位的裝置改變頻率就好了。

 ## 3-4 有名及常見的效果器

所謂好的效果器就像選美一樣，都是主觀的因素。如果說哪一個效果器好，一定有人會反對；如果說哪一個效果器不好，反對的人可能會更多。所以在這裡筆者只介紹在歷史上一些比較有名的效果器，及現在市面上較普遍的機種。

 ## 3-4-1 Distortion & Overdrive 破音

最早的破音有各種說法，有的說是吉他音箱上的真空管燒掉，有的說是混音器前級失效，60 年代也也有很多自製的效果器。但最先出現市面的應該是 Maestro 公司在 1963 年推出的 Fuzz-Tone。Fuzz 的本義是毛毛的，常常當作是模糊的意思，而破音本來是失真，當然也就模糊不清了。據說滾石合唱團（Rolling Stone）的 Keith Richards 用了這款錄他那有名的歌〈（I can't get no）Satisfaction〉，因此使的這款破音效果器聲名大噪，廣受歡迎。接著其他公司也紛紛起而效尤，其中 Sola Sound 的 Tone Bender 深受名吉他手 Jimi Page 的喜愛，後來 Sola Sound 變成 Colorsound 公司，Tone Bender 變

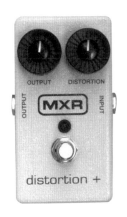

MXR distortion

成 Vox Tone Bender。另外一種因為 Jimi Hendrix 的關係而最有名的破音是 Fuzz Face。這些破音效果器基本上聲音變硬、變麻的。現代吉他手已經很少人用了。後來 MXR 出了 Distortion，接著又推出 Distortion Plus，聲音比 Fuzz 好聽多了，一時之間很受歡迎。但不知何故，後來竟然停產了一段時間，直到公司易手之後才又重新生產。近代吉他手像 Randy Rhodes 就喜歡用這個效果器，上面只有兩個鈕，一個控制輸出大小，一個控制破音的程度，簡單好用。

七〇年代初期 Electro-Harmonix 推出了一款破音效果器，叫做 Big Muff Pi。它的聲音平滑好聽，一時之間大受歡迎。接下來的幾年內不同的機型陸續被推出，但到了八〇年代，該公司竟然倒閉。當時的機種，後來被很多收藏效果器，或是熱愛此款效果器的樂手們爭相收購。現在的 Electro Harmonix 公司不只是以它的 Big Muff 效果器有名，它的所生產的真空管也以品質著稱。現在的新款效果器，除了復出的 Big Muff Pi 外，還有一系列如 Double Muff、Hot Tube、Graphic Fuzz 等效果器外，甚至更推出了叫做 English Muff'n 的 Overdrive 效果器，裡面有著兩支前級真空管。

八〇年代起本來以製造舞台設備如訊號線、插座、轉換頭等設備的 Pro Co 公司，也推出了一款破音效果器，叫做 Rat。它比起 Big Muff 聲音要麻些，低頻很沉，高頻稍亮。當時也曾經廣受歡迎。在 2000 年後，似乎又受到些復古風的影響，再次受到注意。但現代的型號不只有著復古的 Rat，一系列如 Rat 2、Turbo Rat 等效果器都在生產行列中，可供樂手選擇。

TS-9

Ibanez 在八〇年代初期推出了 Tube Screamer TS808，接著變成 TS-9、TS-10，非常受歡迎，可是幾年後就停產，結果大家爭相購買舊的 TS，價錢幾乎可以和真空管機相比，。後來 Ibanez 才從善如流，重新推出 TS-9、TS808。它的聲音是屬於 Overdrive（超載），聲音溫暖，比較不麻。上面有三個鈕，一個調整輸出大小（Level）；一個調整放大率（Drive），也就是破音的程度，調得越大越麻；最後一個是音色鈕（Tone），可以調整使用時吉他的音色，這樣啟動時吉他的音色可以和不用時有所區別，使用起來較有彈性。近代吉他手像 Kirk Hammett 都是 TS-9 的愛用者。

日本的 Boss 是效果器大公司，當然也少不得推出各類的破音效果器，九〇年代起受另類音樂的影響，Boss 也推出了非常麻的 Metal Zone MT-2，上面除了音量（Level）跟破音（Dist）鈕外，還多了兩個各正負 15dB 三個頻帶的 EQ 鈕，其中中頻可以調頻率（Mid Freq），使得調整音色非常方便，可以輕易的調出所謂窪中頻（Scoop Mid）的典型重金屬聲音，或者加強中頻的獨奏吉他聲。玩 Metal 的初學者非常愛用此款 Distortion，破音非常麻，聲音較尖。

MT-2

如果你嫌 MT2 太麻，Boss 也有比較不麻的 DS-1，以前深受 Nirvana 的吉他手，Kurt Cobain 的喜愛，可說是他那特殊的，後來被稱為西雅圖之音的頹廢聲音的重要因素之一，也可說是另類音樂的創始功臣。除了這些破音效果器外，Boss 也有生產 Overdrive 的效果器 SD-1，聲音不錯，彈 Solo 感覺很棒，不會輸給 TS-9。上面的控制鈕和 TS-9 一樣有三個，功能也一樣。

Marshall 雖然是以真空管音箱起家，但九〇年代卻也不甘寂寞的推出了一系列的效果器，其中的 Guv'nor 效果器推出不久後就因名吉他手 Gary Moore 在他當時非常流行的〈Still Got The Blues〉中採用此款效果器，並且在 CD 封面也照出它來，因而變的有名。這款效果器剛出來的時候，它的控制鈕很標準，就是放大鈕（Gain），高、中、低頻鈕，還有輸出音量鈕（Level）。但和市面上的其他效果器不一樣的地方是，他的控制鈕不在正面，而是在向前傾斜的面板上。這樣調整時，必須低頭往回看，才看的到轉到哪裡了。使用起來並不是很方便。根據 Marshall 的解釋是，這樣如果把效果器放在音箱的上方，面向使用者時，就會很方便。的確如此，但如果要踏上面的切換開關時，就只有用手了。在舞台上使用時可能沒辦法。現在新款的 Marshall 從善如流，全部的調整扭都歸位到正前方了。

Marshall Guv'nor

　　在八〇年代竄紅的 Boss 本來是在日本生產，但就像很多其他產品一樣，後來移到台灣生產，但品質卻毫無受損，而且受歡迎的程度照樣越來越好。相對的，打著「美國製」旗號的 DOD 也推出了一系列產品，除了強調美國製以外，更著重他一體成形的鑄造機殼，耐摔耐踹，有著來勢洶洶，想跟 Boss 一拼長短的氣勢。後來因為受到盲人吉他手，Jeff Healey 的喜愛，慢慢的也打響了知名度。但除了機殼耐用，換電池方便外，似乎就是沒辦法打敗 Boss。它的機種名字很有創意，如 Ice Box、Mystic Blues、Milk Box 等，不過有時反而弄得樂手們有點糊塗了，不太能確定它的聲音。但比起 Boss，價錢通常便宜一些，聲音也是見仁見智，是樂手們可以考慮的機種。在破音方面，Overdrive/preamp250 較有名。

　　其他的破音效果器在九〇年代以後如雨後春筍般冒出，不管是 DigiTech、Rocktron、Danelectro、Morley 等等，真的不勝枚舉永遠也寫不完。讀者只能多試多聽來找到最適合自己的，現在網路上幾乎都可以試聽產品的聲音，網路購物也很方便，對採購效果器的讀者來說實在是一大福音。其中最大的挑戰似乎是如何在茫茫效果器大海中找到喜歡的吧？在所有的效果器中，有一個值得一提的是 Digitech 的破音工廠 Distrotion Factory，DF-7 它採用的是近代數位模擬的線路，除了可以模擬出前面提到的各種破音效果器外，還可以模擬音箱的聲音。它模擬的機型包括了 TS-9、250、DS-1、Rat、MT-2、Metal Master、Big Muff Pi，其中 Metal Master 是 DigiTech 自己出的效果器。這樣藉著數位科技，將歷史上的有名的破音簡直一網打盡了，如果讀者能接受這種模擬的聲音，那真是方便極了。

　　目前的市面上似乎很少人注意到一款很特殊的「吉他耳機擴大機」。說它是音箱，可是它又小的像效果器，根本不像音箱，就連歸類它到音箱前級都不像。說它是效果器，它又提供 Clean Tone 的設定，就跟普通音箱一樣，說它是練習用耳機擴大機，但又可拿來錄音，直接進主機。一時之間我還真的不知要如何將它歸類。最後還是決定放在破音效果器這裡。Rockman 這個耳機擴大機本來是由 Boston 樂團的吉他手，Tom Scholz 所發名的。這種特殊的效果器／耳機擴大機／前級拿來作練習用耳機擴大機也可，但的確除了 Tom Schols 本來外，也有其他的吉他手真的用來錄音，像是 Kiss 的吉他手 Mark St. John 據說就用 Rockman 錄了整張 Animal 專輯。有興趣的讀者不仿也試試看，說不定他豐富的破音會讓你意想不到的喜歡。九〇年代 Tom Scholz 將公司賣給了 Dunlop，Rockman 由 Dunlop 公司生產，也推出了 Bass Ace 和 Metal Ace 的 Rockman。

　　真空管的效果器市面上不多，目前最受歡迎的是 H&K 的 Tubeman，它有三個頻道供選擇，Clean（清音）、Crunch（破音）和 Lead（主奏）。三個頻道分別有著音量和放大率的調整鈕，但可惜的是，三個頻道共用一套高、中、低三個調整鈕的等化器。不過這已經是市面上功能最多的破音效果器了，他甚至連音箱模擬功能都有，可以直接進主機錄音。聲音方面柔和好聽，除了真的堅持走重金屬路線的吉他手會認為它還不夠破外，其他人應該都會覺得它是個好聽好用的效果器。至於價錢呢？真空管機囉，便宜不了的。

另外一款真空管破音效果器，是 Mesa 已經停產的 V-Twin，但在市面上還是可以買到二手的，只是都不便宜。Mesa 為何要停產這款很受歡迎的效果器不得而知，但對買不起昂貴的 Mesa 音箱的吉他手來說，這是一個獲得 Mesa 聲音比較便宜的方法。它上面號稱有三個頻道，但其實就是一個 Clean 和一個破音，只是破音有藍調和獨奏兩種聲音可以選擇，而且兩個頻道也共用一組等化器。這使的 V-Twin 在舞台上使用起來比較難用，更重要的是，它的 Clean 比破音要大聲很多，如果在一首歌中切換頻道，恐怕會很頭痛。較新款的 V-Twin 在底部有個可以用起子調整的微調鈕來調整 Clean Tone 的音量，但這種方法實在少見，很可能是一開始設計時就沒注意到，等到上市才發現，只好事後再來補救。讀者如果考慮購買 V-Twin，這點一定要特別注意。

 3-4-2 Reverb 殘響

吉他手的第二個效果器應該是 Reverb，但是因為大多數的音箱有內建 Reverb，所以反而很少人去特地買單顆的。可是對錄音來說，Reverb 非常非常重要。一台好的 Reverb 機器要十幾萬，與其吉他手自己買個單顆的 Reverb 來錄音，不如用錄音室的昂貴設備來加 Reverb。所以的確很少有吉他手買單顆的 Reverb 效果器，如果在現場演唱會中一定要用，用吉他音箱上面的就好了，不然要音控幫你加也可以。因為如此，市面上的單顆 Reverb 效果器並不多。

早期吉他音箱上面可是沒有 Reverb 裝置的，五〇年代錄音大師像 Les Paul 等人就嘗試過用盤式錄音帶來製造迴音的效果。後來這種裝置出現在吉他音箱 EchoSonic 上，並且被貓王的吉他手 Scotty Moore 用來產生他那經典的回策 Slapback 迴音。當這種裝置被以單顆的形式，稱為 Maestro Echoplex 的效果器推到市面時，大受歡迎，並且一直延續到七〇年代才被淘汰。在當時，有名的吉他製造商如 Gibson 等都想法生產相關的 Reverb 效果器，但當 Fender 在 1962 年推出它的 Spring Reverb 裝置時，幾乎立刻立下了吉他 Reverb 的標竿，經過數十年直到現在都還是吉他 Reverb 的經典聲音，除了電路上有些改變，基本的裝置並無多大變化，這也可以說是 Fender 的另一項被大家忽略的奇蹟。

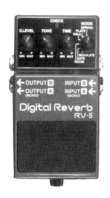

RV-5

隨著電子科技的發展，真空管被電晶體取代，電晶體被 IC 取代，然後 IC 被數位晶片取代。在錄音室的 Reverb 裝置越來越複雜，越來越多選擇，但或許就因為 Fender 的 Spring Reverb 太成功，在吉他 Reverb 方面沒有多少變化，至少在單顆效果器方面沒有出現特別的機種，主要的變化發生在 Delay 效果器上。Boss 原來出了一顆 RV3，包含了 Reverb 和 Delay，其中分為三段，一段是純 Reverb，一段是純 Delay，中段就是兩個都有。直到最近 Boss 才推出了純粹單顆 Reverb 的 RV5，價錢和 RV3 差不多，因為都是數位的。如果讀者實在受不了音箱上面 Spring Reverb 的湍湍聲，可以考慮這顆效果器。它上面的控制鈕也很簡單，一個控制輸出音量（Level），一個音色（Tone），一個 Reverb 的時間延遲（Time），最後一個就是不同殘響的種類，包含 Spring（彈簧）、Plate（金屬板）、Room（房間）、Hall（大廳）等等。

3-4-3 Delay 延遲

吉他手可以買的第三個效果器應該是 Delay 效果器。最早的 Delay 效果器就是前面提到的迴音裝置。但那種用錄音帶的機械裝置又大又不好用，還得定時換帶子。一直等到 Delay 的類比電路出來以後，好用的 Delay 效果器才出現市面。這種利用 IC 的電路，將訊號一級一級傳遞下去，每次傳遞都會延遲一些時間，如此改變傳遞的級數，就可以控制延遲的時間，但要獲得很長的延遲就需要很大的電路，製造上和價格上都會發生困難。這也是類比 Delay（Analog）效果器的延遲時間都不長的原因。這個時期的 Delay 效果器可以以 Electro Harmonic 在 1976 推出的 Memory Man 為代表。這種 Analog Delay 通常被認為聲音柔和好聽，雖然延遲時間不長，但時至今日，也有很多吉他手認為類比的 Delay 效果器比數位的好聽，聲音更自然。同時期 MXR、DOD、Boss 都有推出類似的產品，其中 Boss 的 DM-2、DM-3 到現在都還是古董效果器收藏家爭相購買的產品之一。但不可否認的，一到八〇年代數位技術出現以後，效果器市場馬上就被這些新興的寵兒所霸佔。

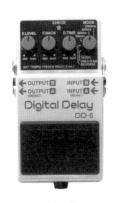

DD-6

數位（Digital）Delay 效果器把輸入的訊號數位化後，存在記憶體裡面，等一段時間再放出來，如此延遲的時間越長，需要的記憶體也就越多。在記憶體大小受限，價格昂貴的初期，Delay 效果器的延遲時間也有限。另一方面數位化的位數也影響到需要的記憶體大小，因此剛開始時從 8bit 開始，當然聲音硬的難聽。現代的效果器，隨著數位技術的進步及價格的下滑，不只是解析度至少從 16bit 起跳，並且輕易可以做到外部 24bit，內部 32bit，延遲時間也從以前的 1 秒以下到現在的十幾秒，幾十秒甚至幾分鐘長的離譜的延遲。以 Boss 為例，它出的 DD3 最長能延遲 0.8 秒，DD5 能延遲 2 秒，而 DD6 則可以超過 3 秒以上。不管是 DOD、DigiTech、Electro Harmonix 出的 Delay 效果器，動輒十幾秒的延遲已經不是什麼了不起的功能，而且幾乎都提供不斷重複的迴圈選擇。

這種把訊號存起來按時間再播放的功能，其實在鍵盤樂器上早就有。雖然所用的機制不太一樣，序列器 Sequencer 就是把事先存好的指令照時間指示音源器放出來。最早市面上出現這種利用 Delay 效果器的機制，來執行序列器的功能的 Boomerang 吉他效果器。它可以預先錄好一段聲音，然後在使用者的控制下在適當的時機放出來，而且可以重複，形成迴圈，不斷的播放。但跟 Delay 效果或序列效果不一樣的地方是，它可以在放的同時，再繼續錄新的聲音，而且可以把新的聲音和正在播放的迴圈一起錄起來再連續播放，利用這種效果器，一把吉他可以變成無數把吉他，可以產生非常有趣的效果。早期 Chat Atkin 就非常愛用，在近代也可以看到貝斯手 Victor Wooten 在舞台上獨奏時利用它來自己幫自己伴奏。其他如功能類似像 Phrase Sampler 等，在錄音室更廣泛的被使用。不只是吉他聲，鼓聲及特殊效果等尤其受歡迎。

3-4-4 Modulation 調變

所有 Modulation 的效果器,也就是 Phaser(水聲)、Flanger(搖盤)、Chorus(和音)等效果器等,都必須使用延遲電路。因此在類比延遲電路出現之前,只能用錄音帶盤來產生這些特殊效果,實用價值很有限。前面有提到,六〇年代的旋轉喇叭樂斯里喇叭,它利用喇叭轉向聽者時頻率會提高,轉離聽者時會降低的效果來產生特殊的抖音的效果,當時深受 Pink Floyd 的吉他手 David Gilmore 的喜愛。這種必須將旋轉整個喇叭的機械裝置體積龐大,重量也不輕,使用起來真是不方便。

BF-3

後來一家日本公司很聰明的用光電阻模擬出這種聲音,製造了很有名的 Uni-Vibe 效果器。雖然真的抖音效果,大家都歸功 Fender,但 Uni-vibe 卻是第一個好用的效果器,六〇年代末期因為名吉他手 Jimi Hendrix 的關係而聲名大噪。原本的機型上面有個可以選擇 Vibrato(抖音)和 Chorus(和音)的選擇開關,但真的 Chorus 效果器要等以後才會出來,現代的 Uni-Vibe 由 Dunlop 生產,已經和當初的機型不太一樣了。

七〇年代初期 MXR 推出了 Phaser 效果器 Phase 90,在當時一鳴驚人,直到現在還是深受吉他手們如 Van Halen 等的喜愛。緊接著當 IC 被發明以後,MXR 推出了採用 IC 線路的 Phase 100,但直到現在,似乎很多人仍然不能忘情於簡單好用的 Phase 90。號稱第一個量產的 Flanger 效果器也在七〇年代出現,ADA Flanger 一開始似乎就立下了 Flanger 效果器的典範,直到現在,古董機仍然被效果器收集者所爭相購買珍藏,但價格卻讓人卻步。

Electro Harmonix 在這方面也不落後人,在七〇年代後期推出的 Electric Mistress 更受吉他手的歡迎,其中包括了八〇年代出名的 Police 吉他手 Andy Summers。在 Chorus 效果器方面,它的 Small Clone 因為 Nirvana 吉他手 Kurt Cobain 的一首〈Come as you are〉在九〇年代反而聲名大噪。另一方面 MXR 當然也不落後人,也推出了它的 M117 Flanger/Chorus 效果器,漂亮的有如噴射機

聲音的 Flanger 聲音，讓它在近代又復出，新的機型叫做 M117R。當 Boss 在七〇年代中期推出了它很有名的 Chorus 效果器 CE-1 時，很快的它變成了經典機種，其外型和現在我們所熟知的 Boss 標準機殼不同，但很快的，在接下來推出的 CE-2，不只已經是標準格式，而且在八〇年代，擊敗各家對手，讓 Boss 變成最大最有名的效果器品牌之一。

3-4-5 Wah-Wah 哇哇器

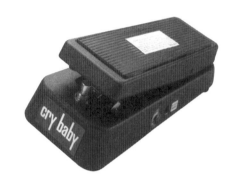
Cry Baby

一提到 Wah-Wah 踏板，似乎如果吉他手沒有聽過哭寶寶（Cry Baby）這個效果器就會被認為很呆。的確，當年有名的吉他手只要使用 Wah-Wah 踏板，都跟這款脫不了干係。當年 Vox 公司推出兩款 Wah-Wah 踏板，在英國賣的叫做 Vox Cry Baby，在美國賣的叫做 Cry Baby。因為 Jimi Hendrix 和 Eric Clapton 的關係，Vox Cry Baby 大受歡迎。它除了切換開關以外，什麼控制鈕也沒有，最糟的是，竟然沒有啟用燈，使得吉他手常常不知道到底已經切到 Wah-Wah 踏板沒有。後來 Vox 因為在美國的行銷的問題，終於倒閉，Cry Baby 就由 Dunlop 買去，而英國的 Vox 由 Korg 接手。雙方都推出復古機，也都一樣暢銷。

另外一個很像 Wah-Wah 踏板，但哇的程度變化更大的是 Talk Box，這個效果器其實就是一個迷你吉他音箱接到一個小喇叭上，這個喇叭是封在一個小盒子裡，只能經由一根塑膠管將聲音送出。使用時用嘴含住這根塑膠管，然後對著麥克風將吉他的聲音送出。此時利用嘴型來產生哇哇的聲音，可以非常接近真正的哇哇聲。但使用起來可是太費勁了，價錢也不便宜，但當年因為 Peter Frampton 一首〈Show me the way〉而聲名大躁。現在 Heil Talk Box 由 Dunlop 生產。

另外一款值得一提的 Wah-Wah 踏板是 Morley 的，他跟其他的 Wah-Wah 踏板最大的差別是它又大又重，但除了外型和重量外，他最特殊的地方是採用一個光電阻來改變哇的聲音，這樣不需要像其他 Wah-Wah 踏板那樣，用接觸式的可變電阻，就不會磨損。而另一款特殊的 Wah-Wah 踏板是較近代的 Snarling Dogs，它的踏板就像個腳丫子，上面有調整鈕，適合較現代的聲音。但所有 Wah-Wah 踏板當中最怪的，如果你還願意稱他作 Wah-Wah 踏板，應該算是 Z.Vex 的 Seek Wah 和 Wah Probe。前者類似自動哇哇，但具有八個濾頻器，聲音怪到不行，後者算是真正的哇哇，但腳卻不用真的踩在上面。

3-4-6 Compressor 壓縮

不是每個吉他手都會買 Compressor，如果是常用破音的吉他手，因為破音本身就或多或少被壓縮了，所以再用 Compressor 的機會不大。但是對鄉村音樂或放克音樂的吉他手來說，加個 Compressor 會使它的聲音更有力。在七〇年代很受歡迎的 MXR 公司隨著它的 Phaser 效果器的成功，也推出了 Compressor，Dyna Comp。它的外型跟 Phase 90 差不多，不過是橘紅色的。後來經過幾次小改款，直到在八〇年代中期 MXR 公司倒掉為止。另外以發明透明吉他而出名的 Dan Armstrong，在七〇年代也設計出一系列非常特別的效果器，其中的 Compressor，叫做榨橘子機 Orange squeezer，它的顏色是橘紅色，所以一語雙關。這款的 Compressor 非常特別，它上面有一個插頭和一個插座，一個開關，然後沒有其他任何控制鈕。因為有插頭，可以直接插在吉他上，或修改一下插在音箱上，這樣可以省一條導線。雖然聲音很棒，但使用起來還是有它不方便的地方，可是這麼多年，還是很受吉他手的歡迎，並且有很多其他的公司也在模仿它，生產有控制鈕的類似機種。

3-4-7 綜合效果器

本書主要以介紹單顆效果器為主，而且市面上綜合效果器這麼多，每個幾乎都是便宜又大碗，很難說誰好誰壞，介紹起來一定是吃力而不討好。雖然筆者自己還是認為單顆的效果器比較好，但綜合效果器，隨著數位化的流行，似乎已經到了不可忽視的地步。所以勉為其難，在這裡也介紹幾種機型。

每當吉他手們好不容易存好錢，想要買個便宜但好用的效果器時，Zoom 505 似乎會是很多人的選擇。上面的功能完備，聲音不差，唯一的缺點是，要選擇功能，只有左右兩個踏板可以踏，上台表演時，得先好好想好要怎麼快速的踩到需要的設定。但它精緻的外型，小巧的體積，能獲得無數吉他手的青睞也不會令人驚訝吧？現在 Zoom 除了 505 是第二代外，接著 606，還有最近的 G 系列，都維持的兩個腳踩開關的概念。

　　當然只要提到效果器，不管是不是綜合或單顆，超級名牌 Boss 是絕對不可忽略的。Boss 的踏板系列 (Floor Unit) 以 ME 和 GT 系列為主兩個最常見。ME 著重在效果器，面板上每一種效果器都有一組專屬的調整鈕，這樣調整起來，方便多了，不用在那邊拼命尋找參數。上面的踏板看起來就像三個效果器串聯在一起的樣子，再外加一個音量或哇哇器的踏板。整個面板看起來清楚易懂，使用起來簡單快速，是個很方便的綜合效果器。反觀 GT 系列主要是以模擬效果為主，採用 Boss 研發出的 COSM 技術，面板也複雜許多。雖然踏板也是像效果器開關一樣，但也有切換頻道的踏板。調整旋鈕也有一排像音箱的控制鈕。對於需要更強大功能的吉他手來說，這是一款可以考慮升級的綜合效果器。

　　其他跟 Boss 打對台的綜合效果器不勝枚舉，但兩千年以後 Line 6 出的數位模擬效果器 POD 似乎來勢洶洶，幾乎錄音室的樂手們人手一台。它號稱研發出的 A.I.R. 模擬技術，能夠模擬各種音箱、箱體和效果器的聲音。基本上這是一種可以直接進主機的錄音室專用機種，也有 USB 插座，可以直接進電腦。因為上面沒有腳踏板，只能說是數位模擬綜合前級／效果器。但隨著第二代 POD2 和 PODxt 的推出，現在不只有了 Rack mount 的綜合機，也有了踏板機 PODxt Live。這使的 POD 的愛用者不只可以在錄音室使用它，也可以依需要購買舞台上面可以使用的機種。但就算你喜歡它的聲音，調整起來恐怕也不是那麼的簡單，一個小小的螢幕，要尋找各類參數恐怕不是在舞台上能作的到的。好在它的腳踏開關不少，只要事前預設好，在舞台上使用起來應該不會是個大問題。這種數位模擬的技術，在未來不可忽視，以後音樂界的狀況如何？很難預料，但可以看到的是，數位化的技術會越來越好，但筆者相信，不管它多進步，還是沒有任何技術可以模擬吉他手本身的手指頭。這對吉他手們來說，應該覺得欣慰吧？

Lesson 4
實戰篇

　　學了這麼多原理，讀者一定早就躍躍欲試，要看看如何使用效果器。可是在這裡還是要提醒大家，效果器只是吉他訊號鏈中的一環，如果兩頭不好，加再多的效果器也沒用。

　　在這一章裏，我們將介紹在不同音樂類型中吉他、效果器、音箱的基本調法，及舉一些耳熟能詳的例子，來說明各類效果器的用法。為了突顯效果器的影響，在錄音時音箱的音色鈕大多設在 5。模擬各家吉他手的聲音並不是本書的主要目的。

　　對吉他音色好壞的認定是很主觀的，這裡只不過是介紹一些基本的調法，指引讀者一個開始的方向，讀者千萬不要被限制住，應該勇於嘗試，想辦法創造出自己獨特的聲音，這才是所有吉他手最終的目標。

 ## 4-1 Clean Tone 清音

　　使用 Clean Tone 的場合分為伴奏與主奏的部分，伴奏用純粹 Clean 的音樂有鄉村、雷鬼、放客、迪斯可、靈魂樂、拉丁、舞曲，及任何節奏輕快的流行歌曲。爵士樂與藍調也是用 Clean Tone 來伴奏，但聲音不太一樣。爵士樂喜歡用很悶的聲音，所以通常將高頻全部關掉，這樣彈起爵士樂裏非常不和諧的和弦時就不會太刺耳。而藍調希望和弦有力，所以通常會加一點破音，也就是 Overdrive 的聲音。另外像民謠歌曲裏的空心吉他聲音也可以用電吉他來模仿，像 Parker 吉他的特色之一，就是能做出很像空心吉他的聲音。

4-1-1 吉他的調法

調音色一切都從吉他開始，最適合清亮聲音的吉他就是 Fender 的琴，其中 Telecaster 又要比 Stratocaster 尖一些、硬一些。原因是一個沒有搖桿，一個有搖桿。線圈也不一樣，一個較大，一個較小。

弦的粗細對吉他的音色有很大的影響，粗的弦較不容易推弦，細的弦輕輕一推音就變了。因為如此，在彈和弦時粗的弦較不容易走音，和弦聽起來較和諧。同時因為粗弦的張力大，吉他手也比較容易被導引的用力刷，自然彈的音色會比較有力，聽起來常常會覺得比較亮的。而且粗的弦對拾音器的影響較大，所以輸出訊號也會稍微大一些，這些都會造成乾淨，明亮的效果。

拾音器當然對吉他的音色有著決定性的影響，單線圈因為只偵測弦上某一點的振動，所以訊號乾淨清楚。而拾音器離弦越近，越能偵測到較小的振動，也就是高頻部分。因此要吉他清亮，拾音器不可離弦太遠，通常在 3 到 5 公厘之間。單線圈因為磁鐵較強，可以稍微遠一點；雙線圈磁鐵在底部，表面上的磁場較弱，可以離弦近一點。靠近弦橋的拾音器，也就是後段的拾音器，偵測到的是弦尾端較高頻率的振動，所以音色較亮；而靠近琴頸的拾音器，也就是前段，偵測到的是比較低的頻率，所以音色較柔和，適合較慢，樂器較簡單的抒情歌曲。如果要清亮的吉他聲，在很多樂器一起演奏的時候還可以聽得清楚，最好使用後段。筆者自己絕少使用前段的拾音器，只有想要使用 Stratocaster 前段非常特殊的聲音時才會，而 Telecastor 的前段不適合彈和弦或獨奏，當初設計的時候是用來彈低音用的（當時電貝司還沒發明），所以絕對不要隨便亂用。

另外楓木指板會比紫檀木產生的聲音亮，所以比較適合用來彈速度較快，聲音較明亮的歌曲。黑檀指板的聲音比較乾，有一點所謂啞啞的聲音，用在空心吉他比較好。筆者個人主觀的意見，覺得黑檀指板產生的聲音比較適合破音，或爵士樂的 Clean Tone。

琴衍的大小也會影響聲音，這個地方也是見仁見智，筆者認為較窄、較高的琴衍，比較能產生短而亮，非常乾淨的聲音，很適合彈輕快的和弦。大而寬的琴衍，延音會比較好，感覺上會比較有力，彈獨奏比較適合。

還有一點，弦的高度不只會影響彈的感覺，也會影響聲音，弦較高時聲音較乾淨、清楚，因為和琴衍的接觸點較清楚。反之雖然可以彈得較快，彈和弦時卻不適合用力彈，也使得聲音不夠有力、不夠亮。

爵士樂喜歡用比較悶的聲音，但用粗弦聲音比較穩，彈複雜的和弦也較清楚，所以也建議用較粗的弦。Gibson 的吉他，上弦枕到下弦枕的距離較短，聲音也會較悶，所以 Gibson 吉他是很好的爵士琴。當然，前段的拾音器的聲音較悶，也是首要的選擇。Gibson 吉他本來就沒有楓木指板，所以也不用選了。而黑檀較細緻的木紋，吉他乾乾的聲音，是很多爵士樂手的選擇。而矮矮寬寬的琴衍，就是為了爵士樂設計的。藍調吉他手喜歡使用稍微有點破的聲音，也就是 Overdrive 的聲音，在破音那一節再討論。

純粹用 Clean Tone 彈的獨奏並不多，通常我們希望彈獨奏時延音要長，但延音要長，聲音就不可能清亮短促，因此跟彈和弦時的調法就不會一樣，使用的吉他也可能不同。當我們既要彈伴奏，又要彈獨奏時，無法換吉他，只有從 EQ 方面著手了。另外一個選擇是彈和弦時使用前段拾音器，彈獨奏部分時使用後段，使得獨奏能更突出，但這就必須在和弦的音色方面妥協。

🎚 4-1-2 音箱的調法

彈和弦的 Clean Tone，除了吉他很重要外，音箱有著決定性的影響。清亮的聲音需要破音小的音箱，但原音重現的音箱聲音卻大都太尖太硬。而且不要忘了，很多吉他音箱是為了它破音的聲音而設計的，所以在調整音箱時要小心。首先因為不希望音箱破音，所以後極的音量鈕可以調到 7，這個數值依音箱的種類不同而有些差異。要得到清亮的聲音，我們希望後極夠力但不會產生破音，所以要調得夠大聲但不破掉。在這裡需要補充說明一下：後極的音量鈕並不是用來調後極放大率，而是將前極放大過的訊號衰減的裝置。有很多音箱的原音

頻道甚至沒有音量鈕，就是不讓後極破音，如此才可能獲得較清亮的聲音。後極調好了，再依需要調前級的放大率（Gain），前極在設計上較後極容易破音，因此放大率鈕以不超過 5 為原則。很多書上會說，調原音最好後極調到最大，然後調前極的放大率來決定音量的大小聲。筆者認為這種方法是希望後極產生破音的方法，不是 Clean Tone。因為前極的破音比較麻但沒力，後極的破音比較有力，也就是 Overdrive 的聲音，很多藍調吉他手希望得到這種聲音，才會這樣調。如果只是純粹清亮的聲音，而不是稍微有點破的聲音，後極最好不要超過 7，通常音箱超過 7 就會開始破音。不過原則是如此，最後還是要以耳朵聽到的為準，讀者不妨多試試看，反正破音少就對了。

當放大率音量調好以後，接下來要調整等化器。通常音箱上面至少會有高中低頻三個鈕，很多有 Presence 鈕（臨場），有些有 Contour 鈕（曲線）。調的時候筆者建議先從 Treble（高頻）與 Bass（低頻）開始，先將其他的鈕都關掉。彈彈低音弦，看看低頻夠不夠沉，如果是小聲彈，不妨將 Bass 調大一點，約 6 到 8；如果是大聲彈，可以調小一點，約 5 以下，這個當然和你的音箱的大小，尤其喇叭的大小有關。Treble 的部分，聽聽看會不會刺耳，如果不會，可以調到 6 以上。我們的耳朵對中頻最敏感，所以調 Middle（中頻）要很小心。通常如果不希望吉他聲太突出，Middle 就不要超過 5，否則可以到 6，但除非是要彈獨奏，最好不要超過 7。最後須要解釋一下，絕大多數的音箱上的音色鈕是被動式，也就是說它只能衰減訊號，無法增加。因此真正的原音是全部開到 10，在這裡我們以 5 為準來增強或減弱，等於是將總音量降低，但音色應該不會變。

如果音箱上有 Contour（曲線）鈕就必須和 Middle 一起調，所謂 Contour 就是指的等化器的曲線，通常是一個中間低，兩邊高的曲線，也就是說，Contour 鈕是減低中頻的裝置，而它調的，不是減低多少，而是減低以那個頻率為中心的範圍，也就是說調頻率，減低多少是固定的。在調音色時，建議先彈個常彈的和弦，然後將 Contour 鈕從最左調到最右，看看在那個位置最好聽，如此反覆幾次，就可以找出要減低的頻率。

另外一個常在音箱上面看到的鈕，是 Presence（臨場）鈕，它是調中高頻的鈕，大概在 5K 左右，我們對這裡的頻率很敏感，因此增強一點，尤其在現場時，可以讓吉他聽得更清楚。不過它通常和普通的音量鈕不一樣，它有著加強的作用，而不是只有減弱的功能，因此不用時，要調到 0 的位置，然後適度的加入。普通的 Clean Tone，除非要求非常亮的聲音，否則調到 6 就夠了。

4-1-3 Reverb 殘響效果器的調法

通常擴大機上面都有殘響的裝置，而清音也很少不加殘響的。效果器以殘響著名的倒是很少，除非是錄音室用的，但那就貴了。

擴大機上的殘響，絕大多數是以彈簧裝置為主，因此除了調殘響的音量外，其他沒有什麼可調的。通常慢歌殘響的音量可以調大一點，約 6 到 7，因為有時間讓殘響慢慢的拉長。一旦歌曲變快，上一個音的殘響如果和下一個音重疊，吉他的聲音就會模糊不清，因此要調小一點，約 3 到 4 就可以了。當然這些是大約的，一切還是得靠耳朵。

RV-3

Boss 出的殘響效果器是 RV3（如右圖），我們就以它為例介紹殘響對清音的用法，RV3 上有四個鈕，最右邊的是功能選擇鈕，其中 Spring 代表彈簧殘響，Plate 代表金屬板殘響，Hall 是大廳殘響，Room 就是房間殘響了。

剩下的兩個其中 Gate 是加了閘門的殘響，而 Modulation 是屬於特殊效果的殘響，可以改變原因的頻率。第二個鈕是殘響的時間微調，第三個是音色鈕，可以調整殘響的音高，最左邊的是調訊號的大小。大廳的殘響因為很長，適合慢歌，也就是一般所謂的抒情歌曲，聲音以柔和為主，並且最適合分解和弦，因此音色鈕調到中間偏右最好，而時間鈕可以隨著歌曲的拍子來做調整。

如果你使用整盤效果器的組合，可以把 Reverb 放在最後一顆；串成整盤效果器。下列兩個範例使用了不同程度：音色、時間延遲增加空間立體感。

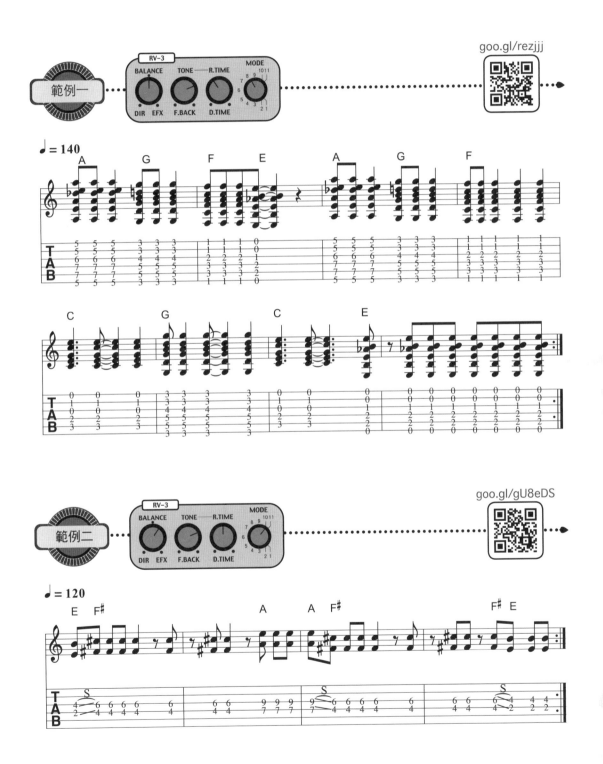

4-1-4 Delay 延遲效果器的調法

　　清音單獨用延遲效果的效果很少，尤其是在和弦的部分，除非是在一首歌的前奏做特殊效果用的，通常會和殘響一起用。延遲效果本來就和殘響有點像，不同的是，它只重複原來的聲音，不像殘響會選擇某些頻率。如果用得對，也會有殘響那種空間的感覺，也就是所謂的 3D 的音色。還有一種是利用延遲的聲音和原音合併後，如果拍子調得好，聽起來有增厚的感覺，這種通常用在有破音的吉他聲音部分，我們在那個部分再討論。

　　我們再以 RV-3 為例，中間的兩個鈕是調整重複的次數跟延遲的時間，而最後一個鈕是調整延遲時間的時段。延遲的時間通常要跟著歌曲的拍子，一個簡單的算法是：例如一首每分鐘 120 拍的中板，每一拍的時間約 0.5 秒，也就是 500ms，如果伴奏的拍子是每拍兩下，那時間大約就是 250ms，延遲的時間大約也在這個範圍。如果不想讓延遲的音和下一個音重疊，延遲的時間就可以設為節奏的一半以下，也就是 125ms 以內。使用整盤效果器的組合時，Delay 可擺在 Reverb 的前面。

goo.gl/8GRHrA

用中板數度可以清楚聽到延遲的尾音。

♩ = 115

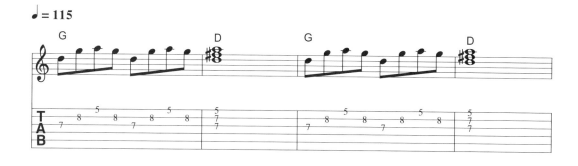

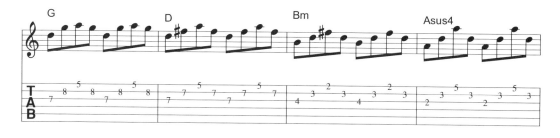

goo.gl/RgCErH

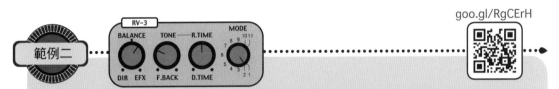

使用八分音符的節奏，延遲的時間調到同節奏數度重疊，有增厚的感覺，隨著延遲強度遞減，使強弱拍分明。

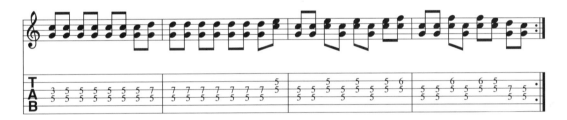

goo.gl/XrwwGD

使用十六分音符的節奏，延遲時間調成八分音符，這時延遲出現的拍子跟原本十六分音符做交叉，產生有時重疊有時交叉的效果。

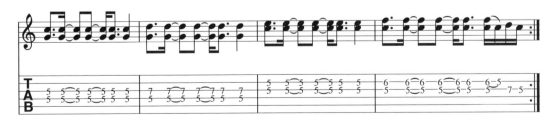

範例四

goo.gl/8n1ED3

使用八分音符節奏,延遲時間調成十六分音符,重疊會出現在正拍,另外一顆出現在十六分音符最後一顆交叉成十六分音符節奏。

♩ = 108　　Delay = ♪.

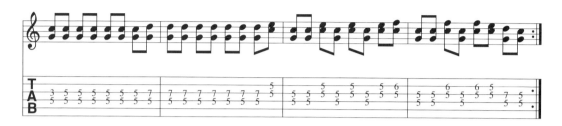

4-1-5 Chorus 和聲效果器的調法

CH-1

　　幾乎所有用清音的音樂都可以加和聲效果器,唯一要小心的是,因為它本身就是模擬兩把吉他一起彈的聲音,如果音樂裡已經有兩把以上的吉他,使用起來就得小心,以免混淆不清。我們以 Boss 的 CH1 為例,介紹它的幾種用法。它上面有深度(Depth)鈕,也就是延遲的時間變化範圍;速率(Rate)鈕,也就是延遲時間變化的快慢,等化(EQ)鈕及輸出鈕。

　　第一種用法就是利用和聲效果器來產生兩把吉他的感覺,讓本來單調的伴奏聽起來比較飽滿。利用效果器上的立體輸出,分別輸到兩個不同的擴大機上,可以得到立體的效果,這時深度的變化不要太大,否則聽起來會很假,大約在中間 5、6 的位置。速率鈕需隨著音樂的節奏調整,原則上約一小節時間即可,不可太短。

goo.gl/96Be8q

範例一

使用分散和弦進行。利用和聲效果器特殊聲音，來產生立體效果，讓分散和弦進行更加豐富。

♩ = 122

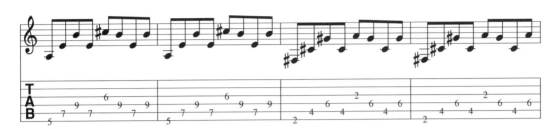

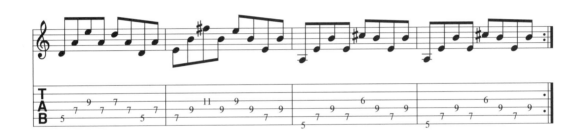

goo.gl/2eHZ9M

範例二

使用單音 Riff 的進行使用和聲效果器來產生特殊的尾音，讓吉他伴奏便得更有趣。

♩ = 112

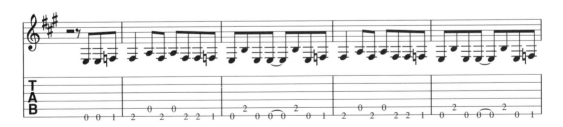

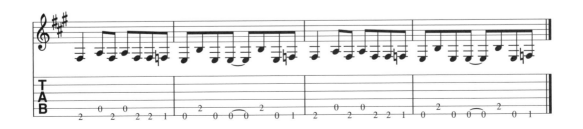

4-1-6 Flanger 搖盤效果器的調法

前面講到的效果器都可以模擬某種天然的聲音,搖盤的效果可是完全人造的。是純粹的效果,能夠使吉他聲聽起來搖搖擺擺的。

在這裡提幾個明顯的用法,以 Boss BF-3 為例,它上面也有掃描頻率的深度及速率鈕,速率鈕一樣跟著拍子調,而深度鈕就依想要搖擺的程度來調,原則是慢歌伴奏較簡單的,可以用深一點的,快歌或和弦變化較複雜的,可以用淺一點的。

BF-3

goo.gl/ykKAVV

範例一

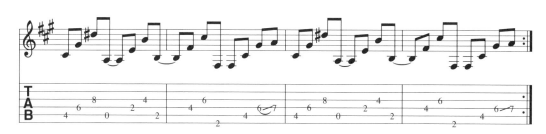

使用分散和弦進行。用滑奏的裝飾音,使用起來有很明顯的效果。

♩ = 125

goo.gl/q1RaRG

使用單音 Riff 進行與和弦長音呈現不同效果。

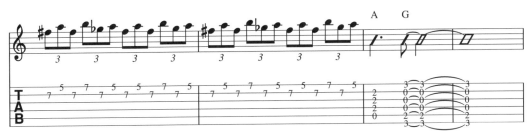

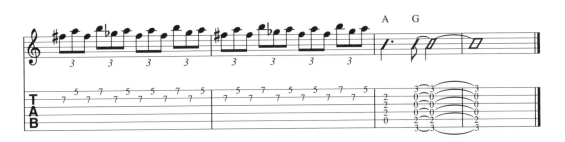

4-1-7 Phaser 水聲效果器的調法

MXR Phase 100

　　水聲效果器的聲音就如水聲,是非常特殊的效果,加了以後很難不被察覺。不像殘響或延遲效果,幾乎所有的吉他聲都可加,水聲的效果一定要確定歌曲本身適合,否則不要亂加。水聲的控制鈕至少有掃描的速率鈕,其他的則因廠牌而有不同。有些可設定掃描範圍,及中心頻率,我們以最簡單的 MXR Phase 100 為例,它只有掃描速率鈕,可以控制滴水的快慢。

　　水聲的特性跟搖盤的效果有點像,當彈奏的吉他有著拖長的尾音時效果最突出,因此很適合加在有分解和弦或有著打弦小滑奏的切分和弦。

goo.gl/hFd1qf

水聲用在前奏例子很多,可以很明顯來區分歌曲的段落。

\quad = 90

goo.gl/U9jckP

範例二

使用和弦伴奏，不適合用全部六條弦彈奏，應該選擇和弦組成音三個音的方式，效果會較好。

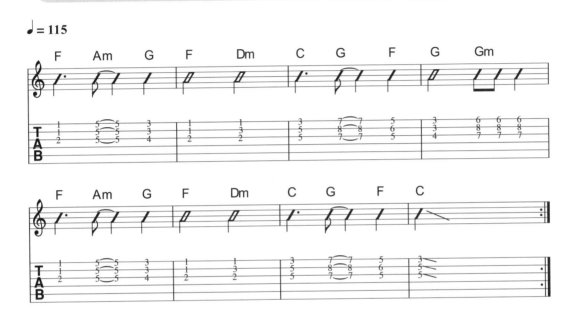

4-1-8 Wah-Wah 哇哇器的調法

Cry Baby

哇哇器使用在獨奏的方法很多，但在伴奏方面幾乎和搖盤及水聲差不多，可以用在慢的分解和弦或切分音上，只要是搖幾次必須用腳控制而已，原則是盡量跟著拍子，不要跟著音符，會比較自然。但如果拍子太慢，哇哇的效果會比較不夠突出，這時哇哇的作用就可以拿來加長尾音，也就是彈一個和弦，讓他延長，然後哇哇器隨著拍子踩動，就會有很好的效果。

 範例一 ⋯⋯⋯ Wah-Wah 效果器 ⋯⋯⋯⋯⋯⋯⋯⋯⋯⋯⋯⋯⋯ goo.gl/dL45d1

使用慣用線和弦進行：一個和弦四拍，彈一次，然後踩動哇哇器造成尾音的變化。

♩ = 99

| A | Amaj7 | A7 | D/F# |

```
TAB
     5        5        5        3
     6        6        6        2
     7        6        5        4
```

| F6 | A/E | Bm | E |

```
TAB
  3         2        2        0
  3         2        3        0
  3         2        4        1
                     2        2
```

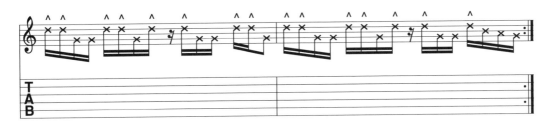

範例二　　Wah-Wah 效果器

這個範例不用和弦，而是左手輕放至六條弦上面，踩動哇哇器，伴奏時增加強弱分明，也有刮弦的效果。

♩ = 80

4-2 Overdrive 超載

自從吉他手發現音箱被操破之後的聲音更好聽以後，很少吉他手彈獨奏不用破音的。不只是破音的音色好，最重要的是因為它的壓縮特性，使得吉他的聲音聽起來較長，因而讓吉他手能夠發揮更多的控制聲音的技巧。

早期唯一產生破音的方法就是把音箱開到最大聲，然後想法使吉他的輸出儘量變大，最後把音箱操破，就可以產生破音了。這種產生破音的方法後來被歸類為操破後極的聲音，也就是音箱的後極超過負荷所產生的破音。這種破音較有力，較清楚。

等到 Mesa 音箱公司推出 Boogie 音箱以後，可以說開始了新的前級破音，因為前極破音可以調的範圍很大，從稍微有點破到麻到谷底的聲音都有，而放大率增加的結果，使得吉他的聲音可以延長更多，所以極受吉他手的歡迎。九〇年代以後隨著另類音樂的興起，使得吉他的破音麻到不能再麻，這些都是屬於前級的破音，後來分類為 Distortion（失真），而以前的破音就叫做 Overdrive（超載）。

Overdrive 的特色是有點破，但不麻；有些延長音，但不太多，雖然以前是用音箱作出來的，尤其是真空管音箱，但現在有很多效果器可以模擬 Overdrive了，其中以 Ibanez 的 TS9 Tube Screamer 及 Boss 的 SD-1 最普遍，本文就以SD-1 為主，分別介紹與其他效果器配合的用法。

TS9 Tube Screamer

SD-1

🎯 4-2-1 吉他的調法

　　適用於 Overdrive 的吉他通常以 Fender 為主，因為他的單線圈輸出較小，如果音箱調得好，剛剛夠產生一點破音的聲音，就是所需要的 Overdrive 了。而且單線圈的聲音較尖，彈大聲的時候比較容易產生有力的感覺。而 Gibson 吉他的雙線圈輸出較大，較容易產生破音，會偏向較麻的聲音，但這並不表示不能用 Gibson 的琴，有很多藍調吉他手是用 Gibson 的，最後還是要看使用者如何調了。

　　像前一節所述，吉他的指板會影響吉他的聲音，楓木指板的聲音較亮，也比較容易產生較突出的 Overdrive。而紫檀聲音較柔和、平滑，延音也比較好。兩種指板，可以說各有利弊。但筆者覺得，楓木指板的吉他在有兩把以上的吉他歌曲中較容易顯得突出，用來彈獨奏的部分最好。而紫檀指板的吉他，在只有一把吉他的歌曲中會很適合，因為它的聲音比較平均，聽起來會比較飽滿。

　　不過當然，這些都是通則，影響吉他聲音的因素太多了，很難單一指出一定是指板所造成的。這裡僅提供給讀者們參考，讀者可以比較一下 Eric Clapton 的楓木指板吉他的聲音，和 Stevie Ray Vaughan 的紫檀指板吉他的聲音的不同點。

　　除了指板以外，使用弦的粗細也會影響吉他的聲音。粗的弦，較能承受大力的刷弦，產生的聲音通常被解釋為較有力、較飽滿，因此有很多藍調吉他手使用很粗的弦。Stevie Ray Vaughan 據說使用 .013" 的弦，其他吉他手也通常用 .010" 的，就是為了得到那個有力的 Overdrive。讀者不妨試試，但弦太粗，普通人的手指頭不一定能夠適應，必須小心。

為了推弦方便，及接觸點清楚，想要產生好聽的 Overdrive，很多吉他手會把弦調高一點，這樣用力彈，或刷弦都較不易打弦，而為了能獲得較大的輸出，及較亮較有力的聲音，通常也會把拾音器調得較接近弦。本來 Fender 的單線圈拾音器上的磁鐵高度都一樣，這樣中間的弦就會比兩端的弦距磁鐵較遠，因此有人就把中間的磁鐵拔出來一點，讓他更接近弦，就是為了產生更平均、更有力的輸出。現在 Fender 已經推出這種中間磁鐵較高的拾音器，讀者不用自己拔了。但要注意的是，單線圈的磁鐵磁性很強，如果太接近弦，弦會被磁鐵吸住，以致於延音都沒了。可是如果離得太遠，高頻會衰減很多，讀者不妨慢慢的試，直到滿意為止。

雖然大部分的藍調吉他手都想要有力的吉他聲，但有些吉他手卻喜歡較柔和的聲音。早期的 Fender Strat 上的拾音器選擇開關只有三段，但很快的這些吉他手發現，如果把開關撥到兩段的中間，就可以得到較柔和，而且會搖晃的吉他聲。這是因為兩個拾音器的磁鐵方向相反，因此產生的訊號極性也相反，如此兩個訊號互相抵銷了一些高頻，聽起來就較柔和了。有名的藍調吉他手 Robert Cray 就很喜歡用這種聲音，而 Eric Clapton 當年也用過。現在 Strat 上的選擇開關，都是五段式的了。

早期 Eric Clapton 以他的 Woman Tone 而出名，就是把吉他上的音色鈕轉低一些，這樣可以產生較柔和，有一點悶的聲音。但現在他的聲音又以加強中頻為主，在他的吉他上，音色鈕分成兩段，當往外拉時，可以加強中頻，讀者可以聽聽他較近代的作品，中頻非常明顯的被加強了。如果讀者喜歡他的吉他聲，不妨考慮買他的簽名琴，或者改裝這種特殊的音色鈕。雖然不同的導線也會影響吉他的聲音，但極少吉他手會故意利用吉他導線來改變吉他的聲音。不過已故的藍調吉他手 Albert Collins，卻以一條五十尺長的吉他導線來產生他最著名的冰塊彈法（ice picking），這種該算異數吧！大家參考一下就算了。

4-2-2 音箱的調法

　　如果不用任何效果器，純粹靠擴大機來產生超載的聲音也可以，就像樂團 AC/DC 一樣，把所有開關開到最大就對了。但那是在他們當年極失真的擴大機還沒有被發明，也就是他們的擴大機上還沒有現在最常見的放大率鈕的時候，現代的擴大機就不需這樣。調的時候先把後極音量鈕轉到最大，然後把放大率鈕轉到最低，慢慢的調前級音量（如果有的話），直到吉他聲開始破為止，這就很接近了。如果調到最大聲還沒有破，那就再調高放大率，直到破了為止。當然這種聲音用來彈樂團 AC/DC 的節奏最棒了！

下列三個範例，使用 Marshall 50 瓦的超載效果。

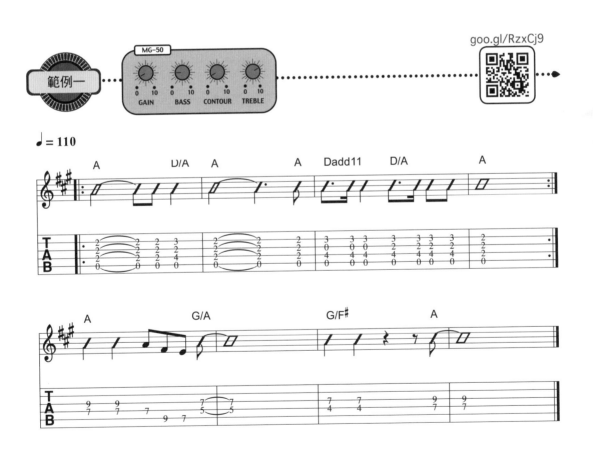

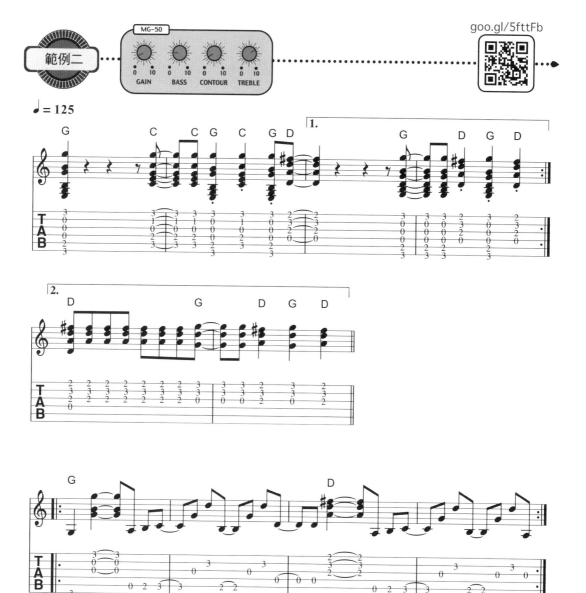

goo.gl/5fttFb

範例二

MG-50

GAIN BASS CONTOUR TREBLE

♩ = 125

goo.gl/FQeB1u

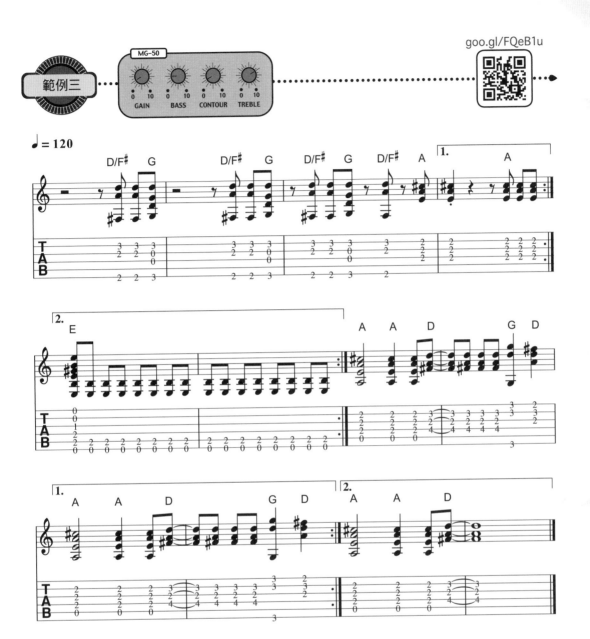

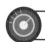

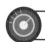

4-2-3 Overdrive 超載效果器的調法

用擴大機產生超載音，音量必須開到最大，在家裡不太可能這樣用，所以只好用效果器了。不過筆者發現超載音如果沒有力就失去了它的特性，所以擴大機能夠開大聲就一定盡量要開大聲，就算接了效果器也一樣。

早期樂團如滾石，清亮的和弦中都會有一些超載音，不過超載的程度非常小，因此要模擬這種老式搖滾樂的聲音，將音色鈕調到中高，然後慢慢的增加超載鈕，直到吉他聲有一點模糊為止，千萬注意不要轉過頭，否則就不像了。還有刷和弦一定要有力，否則光靠效果器也不會像的。

下列八個範例，使用 Overdrive 示範，用不同超載的程度來示範，其中包含 Country、Rock、Blues，有伴奏和弦 Power Chord、單音 Riff 的方式來呈現。

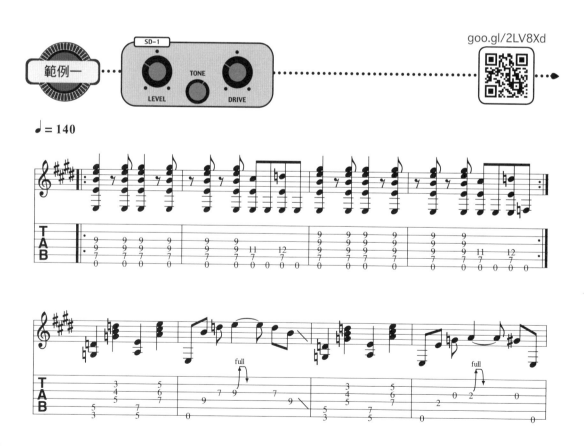

範例二

goo.gl/87P77H

♩ = 170

範例三

goo.gl/gyZhCZ

♩ = 115

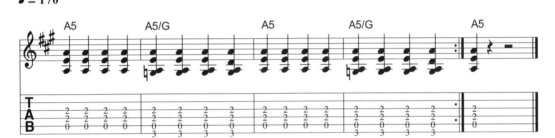

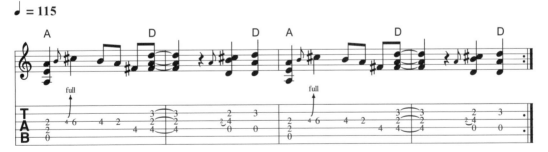

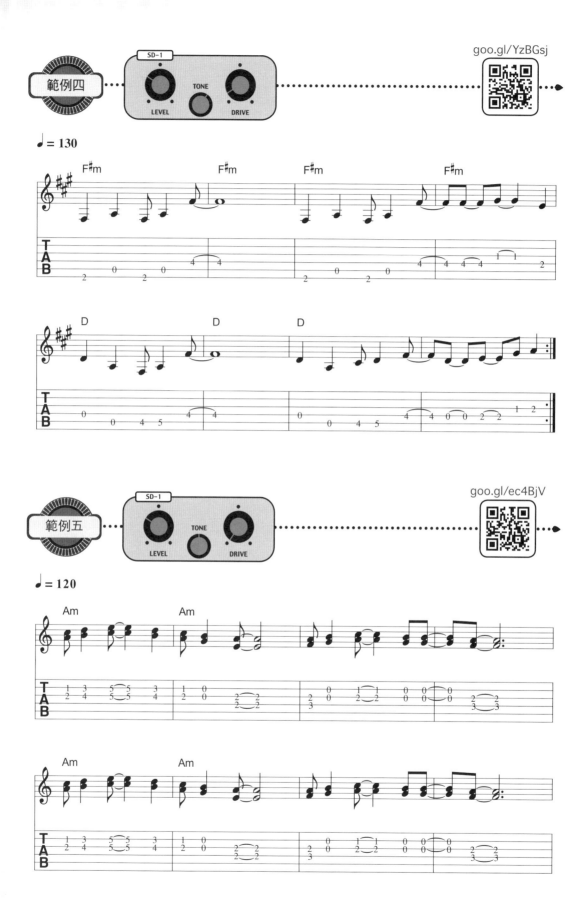

goo.gl/YzBGsj

goo.gl/ec4BjV

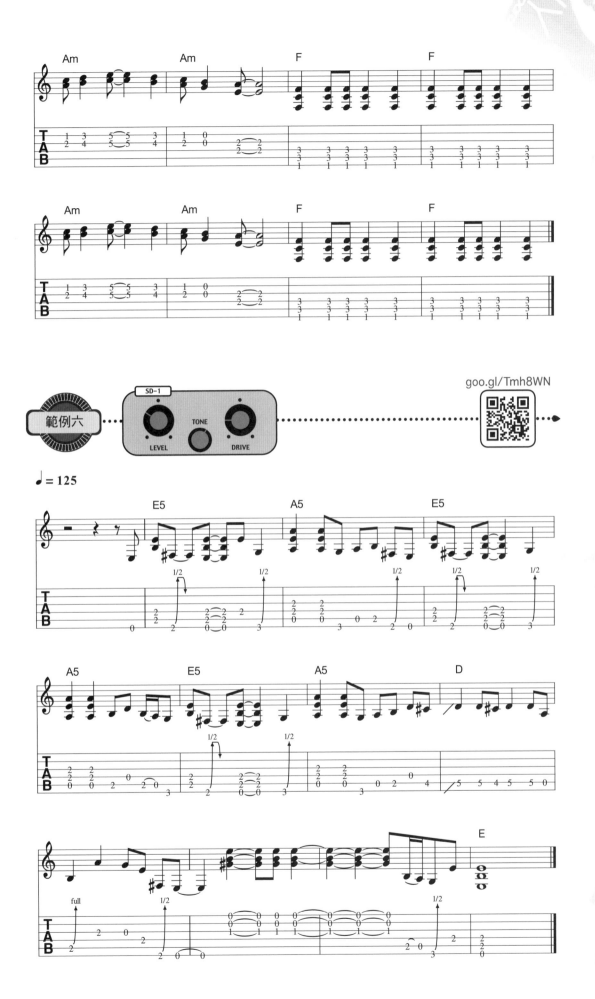

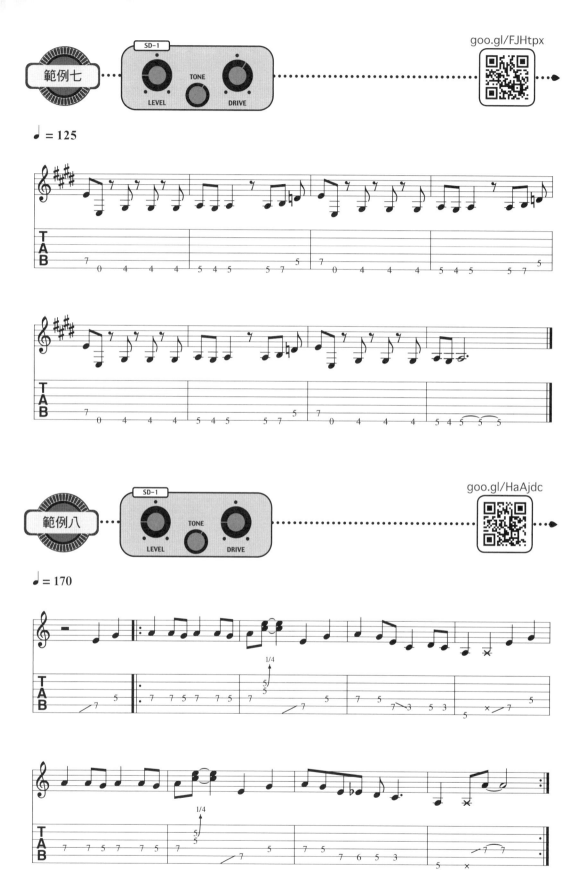

goo.gl/FJHtpx

goo.gl/HaAjdc

 ## 4-2-4 Overdrive & Reverb 超載加上殘響效果器

SD-1　　　　　RV-3

　　在超載音中加入殘響的用法，和在清音中差不多。加入殘響的目的，是讓吉他聲聽起來有空間感。但超載音就是要有力、突出，所以通常是希望加強中音，能使吉他聲聽起來更飽滿。

下列兩個範例，使用單音 Riff 及彈奏旋律的方式呈現。

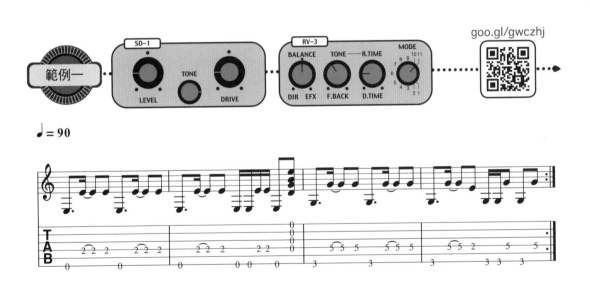

♩ = 90

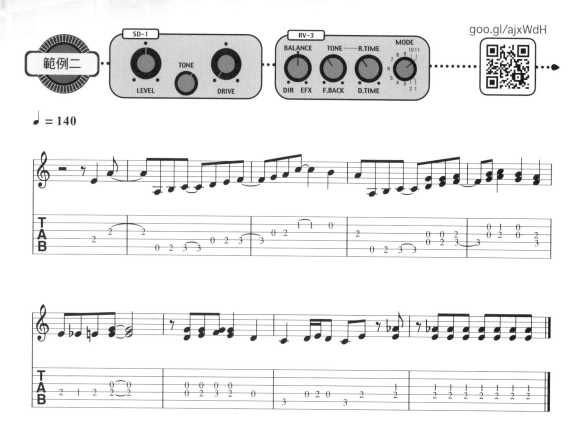

goo.gl/ajxWdH

♩ = 140

4-2-5 Overdrive & Delay 超載加上延遲效果器

SD-1 RV-3

　　在超載音中加入延遲效果器的用法，和在清音中差不多。加入延遲效果的目的，就是利用殘響的特性，來加強中高音，使吉他聲聽起來較亮。也不外乎是增加空間感及利用反覆的延遲因來使原音聽起來更加飽滿。不管是哪一種目的，延遲的時間都一定要配合歌曲的拍子，延遲的次數也必須小心，不要讓吉他聲亂成一團。

下列兩個範例，用 Power Chord 伴奏及單音 Riff 伴奏方式呈現。

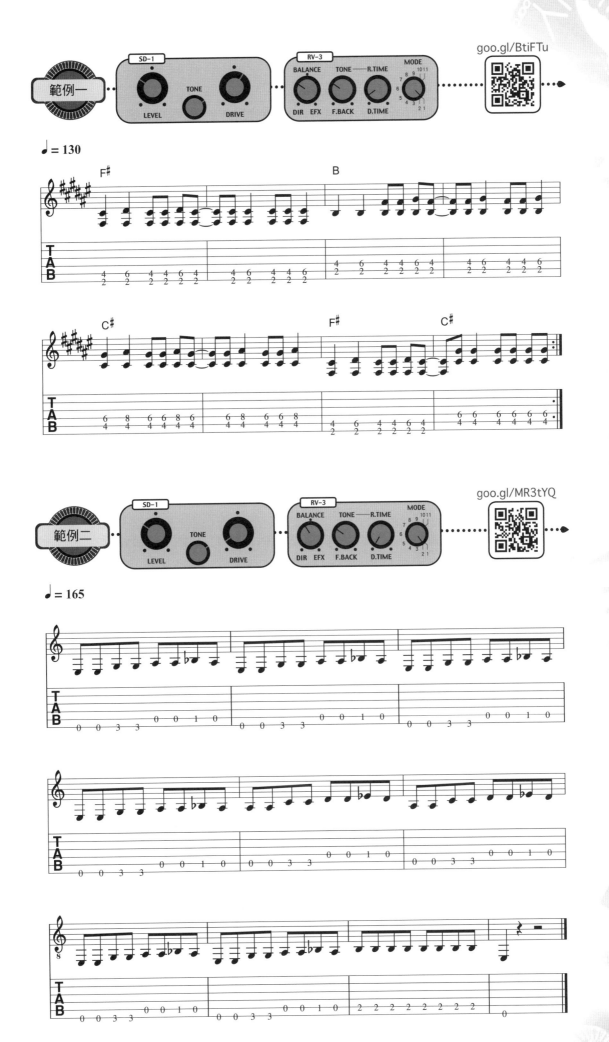

4-2-6 Overdrive & Chorus 超載加上和聲效果器

SD-1　　　　　CH-1

　　超載音加和聲效果器的方法，和加清音的方法也差不多。是利用它的立體效果，使吉他聲聽起來比較飽滿，以及用和聲效果器來產生稍微搖晃的感覺，這樣用法偏向稍微的超載，也就是採用較輕量的聲音彈 Power Chord 及分散和弦時。

下列兩個範例，用Power Chord進行來伴奏及用分散和弦彈奏。

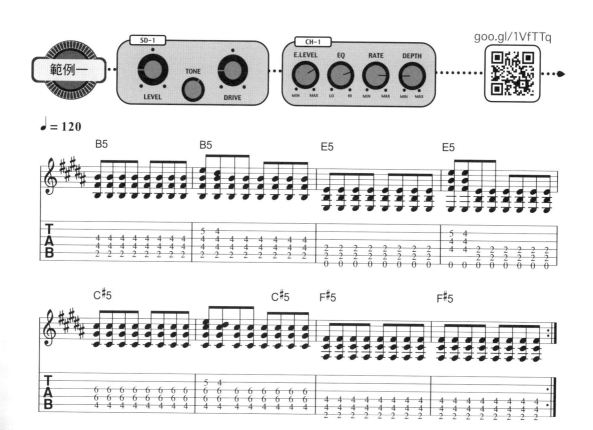

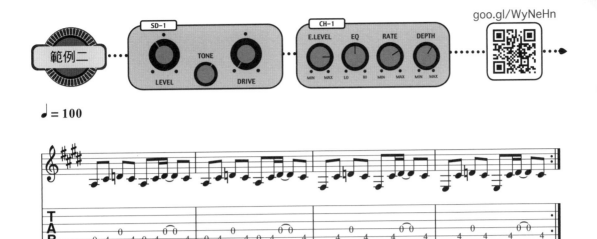

♩= 100

SD-1 BF-3

4-2-7 Overdrive & Flanger 超載加上搖盤效果器

　　加搖盤效果器的目的就是要產生搖晃的吉他聲，需要搖得越厲害。搖的範圍，也就是掃描的範圍就要越大。在這裡舉幾個有名的例子。較近代 Eric Clapton 的吉他聲，中音非常強，加上搖盤的效果，聽起來像哇哇器的聲音，如果搖得強而明顯，可以用慢速但較深的掃描。

　　使用搖盤效果器的目的幾乎與和聲效果器差不多，只是音色不太一樣而已。一個是利用搖盤效果器產生較緊密的立體效果，另外就是純粹的產生搖晃的音效。可以在裝飾音或者滑奏中利用搖盤效果器加強效果。搖盤效果器都是純粹用來改變音色的，用在反覆的和弦變化中效果最好。

下列兩個範例，用 Power Chord 伴奏，以及三和弦方式呈現。

 4-2-8 Overdrive & Phaser 超載加上水聲效果器

SD-1

MXR Phase 100

　　水聲效果器可以用慢速的掃描，加在伴奏的吉他聲中，可以讓吉他聲隨著拍子慢慢的變化，這種方法使用起來跟搖盤或者哇哇效果器差不多。

下列兩個範例，用三和弦進行以及高把位的三和弦方式呈現。

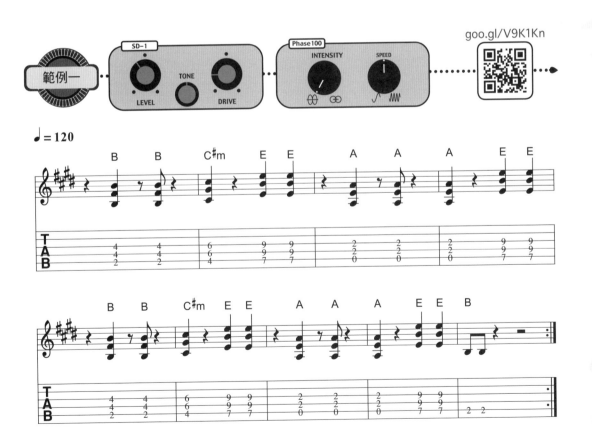

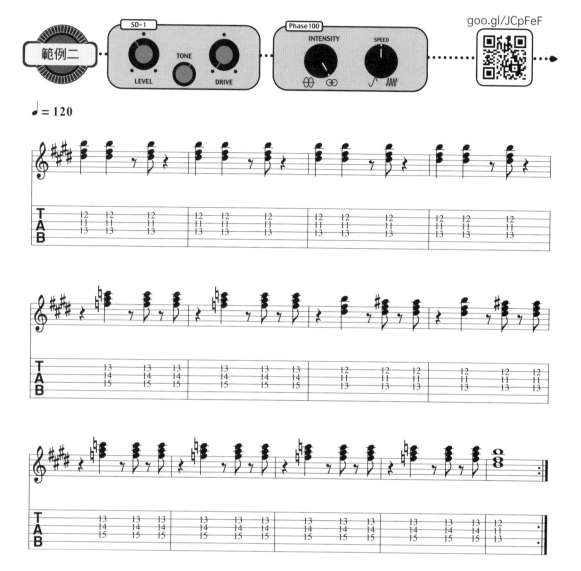

範例二

goo.gl/JCpFeF

♩ = 120

 4-2-9 Overdrive & Wah-Wah 超載加上哇哇效果器

SD-1 **Cry Baby**

在任何吉他獨奏中都可以加入哇哇器。哇哇器的用法至少有三種，第一種就是用來改變每一個彈奏的音符，通常就是每彈一下踩一下，踩的範圍和快慢，要看彈奏的音符來決定，如果彈的是高音，可以踩高一點，如果彈的是低音，可以踩低一點，但如果要獲得最明顯的效果，不妨從最低音踩到最高音。當然也不是一定要彈的時候往下踩，有時往後踩也可以得到不錯的效果。

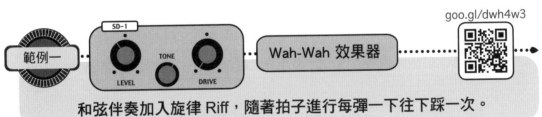

和弦伴奏加入旋律 Riff，隨著拍子進行每彈一下往下踩一次。

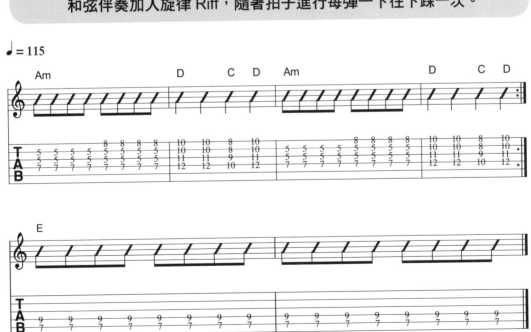

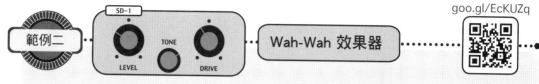

goo.gl/EcKUZq

範例二 SD-1 Wah-Wah 效果器

用單音 Riff 方式呈現，隨著音符的拍子往下踩。

♩ = 97

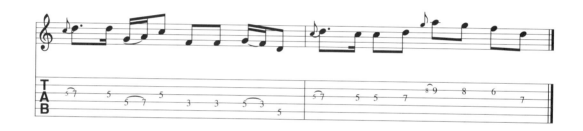

4-2-10 Overdrive & Tremolo 超載加上顫音效果器

SD-1 TR-2

　　最早是 Fender 在擴大機上面首先裝上這種效果的，它是能使得吉他聲音忽大忽小的裝置。Tremolo 用在前奏、間奏都有很好的效果。

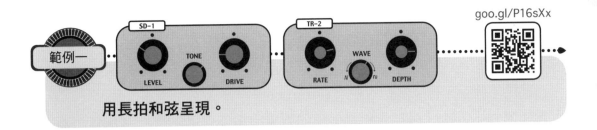

用長拍和弦呈現。

goo.gl/P16sXx

♩ = 140

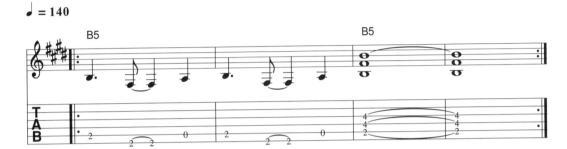

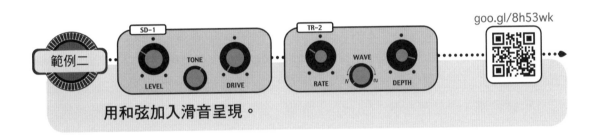

用和弦加入滑音呈現。

goo.gl/8h53wk

♩ = 110

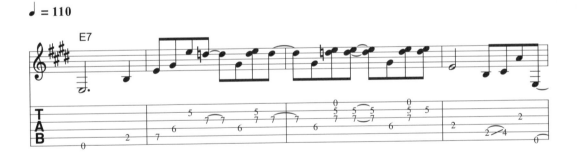

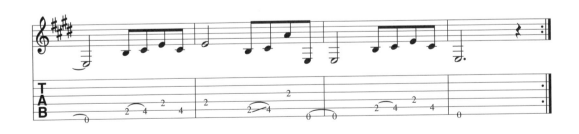

 # 4-3 Distortion 失真

現代吉他手，幾乎沒有不使用 Distortion 的，似乎如何產生需要的 Distortion，有時會比其他任何效果都重要。講到標準的 Distortion，應該就是一把 Les Paul 直接接到 Marshall 的聲音，但如何要突破標準，不要大家的聲音聽起來都差不多，不同的吉他手，會有很多不同的招式，為的只是那個令人心曠神怡的破音。早期的 Distortion，為了突出，或者說為了從當時放大率並不高的音箱中搾出每一滴能用的破音，幾乎都是把音箱開到最大，音色鈕也一樣。後來等到音箱夠大聲了以後，為了能使吉他聲像能直接鑽入觀眾的耳朵般的激烈，

MXR distortion

大多數的吉他手都會加強中頻，這個可以 Van Halen 的聲音為代表。等到九○年代重金屬復辟以後，發展出了一種陰沈的聲音，就是把中頻關到很小很小，然後加強低頻，這種吉他聲用來彈嚴重破音的五和弦，也就是強力和弦（Power Chord）最好，現代重金屬吉他手很少不採用這種聲音的。而另外在九○年代掘起的另類金屬，也就是頹廢（Grunge）金屬，如果可以 Kurt Cobaine 為代表的話，應該算是那種便宜、尖銳、麻到不能再麻的聲音，而且大鼓總是特別大聲。因此，在這裡討論 Distortion 時，我們也以這三種為例，探討他們的用法。

4-3-1 吉他的調法

需要使用 Distortion 的場合，都希望吉他聲能越長越好，而越破，也就是失真越多的吉他聲，延音就越長。因此除了吉他音色外，都希望吉他的輸出越大越好，因為輸出越大，越能操破音箱，產生越多的破音，這也就是為什麼 Gibson 吉他非常受歡迎的原因之一，而 Gibson 吉他非常強的中頻，常被解釋為厚重的 Distortion，非常討好。但這種超麻的聲音不是沒有代價的，過度破音的聲音，讓音符聽起來不清楚，只知道麻成一片，尤其當有兩把吉他一起刷和弦時更糟。而 Gibson 較悶的低頻，很容易使得吉他的聲音在整首歌中不夠突出，以致於很多讀者會將吉他聲音開大聲，壓過其他的樂器，讓一首歌除了吉他外其他的樂器都變得太小聲，因而聽起來單調無趣。

為了避免這個問題，應該儘量使用後段的拾音器來得到較亮的聲音，這樣吉他單獨聽起來或許會稍硬，但在整首歌裡聽起來就會很好。當然，音色鈕也最好開到最大，也就是最亮的位置。有些吉他手，像 Van Halen、 Paul Gilbert 等，為了得到較亮的聲音，乾脆把音色鈕都拆了。這也是為什麼 Van Halen 在他成名時用的那把吉他上，前段拾音器都被切斷了的原因，因為他根本不用前段拾音器。

如果嫌 Gibson 不夠亮，那用 Fender 如何？應該夠亮了吧，低頻也夠脆，不會有麻成一團的問題。可是單線圈的輸出太小，通常不夠讓音箱推到那種很麻的 Distortion，就算加了效果器，也得小心處理，使用起來會比 Gibson 麻煩很多，但如果需要 Fender 特有的聲音，也只有不怕麻煩了。

使用 Fender 吉他的著名吉他手如 Yngwie Malmsteen，他的吉他聲就必須經過很多處理，無法直接插入音箱就算了的。現代的高放大率（ Hi Gain ）音箱，使這個問題稍微小一點，但並不是完全不存在。另外一個問題是單線圈的拾音器，只偵測弦上一點的振動，因此產生的聲音也比較單薄，產生的 Distortion 聽起來就是不夠飽滿有力。所以有些吉他手會選擇使用 2、4 段兩個拾音器，這樣聲音會飽滿一點，雖然同時也會抵銷掉一些高頻，但這也是沒有辦法的事。

另外一個選擇就是換主動式的拾音器，這樣輸出就夠大了，但當然吉他的聲音也會跟著改變，不一定是原來想要的 Fender 的聲音。最後一個方法就是買個前極擴大機，增加放大率，很多吉他手會選擇這個方法，但這要看個人經濟狀況。

弦的粗細對 Distortion 的影響也是個具爭論性的議題，有些人說較細的弦產生的 Distortion 較麻，這剛好和 Overdrive 相反。吉他手如 Tony Iommi 就是使用很細的弦，.008 的，然後調低半音或一個全音，甚至一個半全音來產生他有名的陰沈的 Distortion。但這有可能是他斷掉的手指頭，迫使他非得使用細弦不可。通常吉他手還是大多使用 .009 到 .010 的弦。只要吉他輸出夠大，通常 Distortion 的延音都不是問題。搖桿會影響延音，也會使吉他聲音變得較尖，但這些都不是問題，只能說是不同的聲音。

如果不使用 Distortion 效果器，而完全靠音箱上的破音，則通常先將前極的放大率調到所需破的程度，然後再用後極來調整個的音量大小，如果要很麻很麻，通常會將前極放大率鈕（Gain）轉到最大。這和調 Overdrive 剛好相反。這種調法雖然可以獲得標準前極破音的 Distortion，但如果使用的是真空管音箱，後極開得太小聲，不只會讓吉他顯得無力，也會影響 Distortion 的音質。所以要獲得好的 Distortion，通常得把音量開得很大，這樣在家裡練習時就無法使用，所以有很多人用所謂的功率煞車裝置（Powerbrake）來消耗後極的輸出。可是因為沒有喇叭，所以沒有聲音，這時只要將輸出訊號連到錄音機或音響上，就可以獲得安靜卻有力的 Distortion。對電晶體音箱而言，這種影響就很小，或者根本沒差別。

影響吉他聲最大的是中頻，所以調音色鈕時要特別注意中頻鈕。其調法和在第一節所述一樣，先將中頻關掉，然後調低頻及高頻，滿意了以後再調中頻。如果要那種陰沈的重金屬功力和弦聲，可以把中頻調到 2，低頻調到 8 以上，高頻約 6 就差不多了。如果有 Contour 鈕，再調整一次，看看消去那個頻率比較好聽，通常在 5、6 之間。最後再檢查一下 Presence 鈕，看看需不需要加強中高頻，好使吉他聲變得比較脆。

如果是需要那種很厚重的聲音，不妨加強中頻，可以調到 7、8 左右。要注意是否需要留點空間給獨奏時使用，太強的中頻，會壓過主奏吉他，讓獨奏的部分無法突出，所以最好不要轉到底。伴奏的部分，可以用很強的低頻，只是要小心不要跟貝司搶低頻頻率。獨奏吉他的音色，可就不需要太強的低頻。低頻太強，會使得獨奏吉他較不突出，最多約 5、6 就夠了。但中頻可以轉到底，高頻則看希望吉他聲要多亮來決定，5 到 8 之間都很受歡迎。

現在有很多吉他音箱上有 Effect Loop（效果器迴路），其功用基本上就是在音箱前極和後極之間，接一個輸出及輸入的插入迴路。對 Clean Tone 或者 Overdrive，從這裡接效果器，和從吉他直接接效果器然後接到音箱輸入孔沒什麼不同。因為在這裡，音箱的前極只是用來放大訊號而已，除非有時因為阻抗

的問題，或訊號高低的問題，才非接效果器迴路不可，但專為吉他設計的單顆效果器應該沒有這種問題。

一旦需要使用音箱的前極來產生破音的話，效果器迴路就變得非常重要，因為太複雜的聲音破音以後會很難聽，所以都希望吉他先接到前極產生破音後，再接到其他的效果器。也就是說，希望 Distortion 的效果在最接近吉他的位置，這時如果沒有效果器迴路，所有的效果器就非得接在吉他和音箱之間，產生的 Distortion 就不好處理了。

這裡要注意的是，從前極送到迴路的訊號，會比吉他送出的訊號強很多，專為接受吉他訊號的效果器放在這裡，有時會無法承受。有些音箱針對這個問題，不是加了一個訊號高低的選擇按鍵，就是可以調迴路輸出訊號的大小。大家在使用時，需要注意一下。有些音箱的效果器迴路可以切換串並聯，像 Chorus、Flanger 等可以產生立體效果的效果器，就可以選擇並聯，也就是說有一個原來的訊號會直接送到後極，另外經過效果器的訊號也送到後極和原訊號混和。這時如果把效果器關掉，還是會有原訊號送到後極，音箱還是會有聲音。如果是串聯，則前極送出的訊號就一定要經過效果器才會送到後極，將效果器拆了，音箱就會變成沒有聲音，使用上必須注意。

如果使用的 Distorion 效果器上有很好的等化器，像 MT-2，就可以利用效果器上的等化器來調音色，這時可以將音箱上所有的音色鈕轉到 10。要注意如果有 Contour 鈕，看能不能將它關掉，Presence 鈕也轉到 0，再來調音色。如果使用的效果器上只有一個音色鈕，像 TS9，那就和吉他上的音色鈕差不多，只能調個大概的音色。這個音色鈕雖然簡單，卻可以利用它來調 Distortion 和 Clean Tone 切換間的音色差別，這時吉他的基本音色還是得靠音箱上的音色鈕。

4-3-3 Distortion 破音效果器的調法

DS-1

　　所有的破音效果器至少會有兩個鈕，一個是放大率鈕，也就是要失真的程度，通常叫做 Gain，調到越大就失真越多，也就越麻。另外一個是音量鈕，通常叫做 Level，可以調效果器輸出訊號的大小。如果還有其他鈕，通常是調整音色用的。

　　下列七個範例，用不同程度的破音大小做示範，單音 Riff、Power Chord 刷法及分散和弦伴奏。

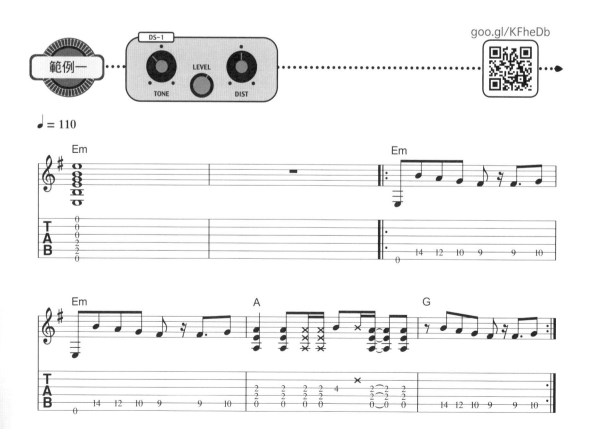

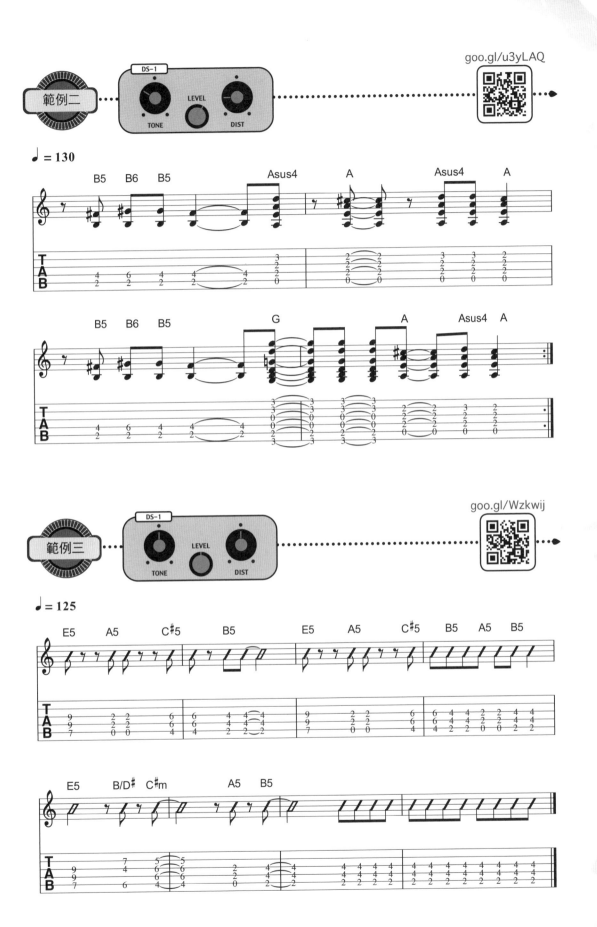

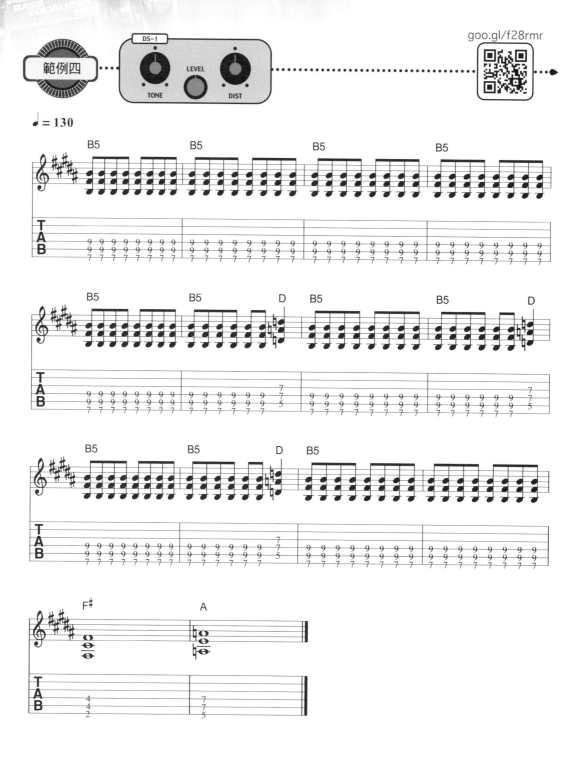

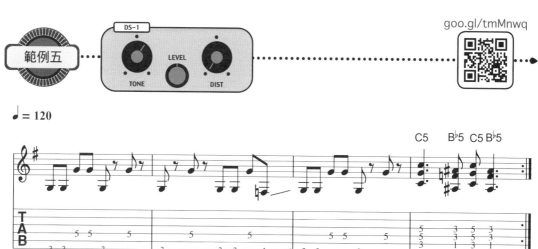

goo.gl/f28rmr

goo.gl/tmMnwq

範例六

goo.gl/xAcUj6

♩ = 140

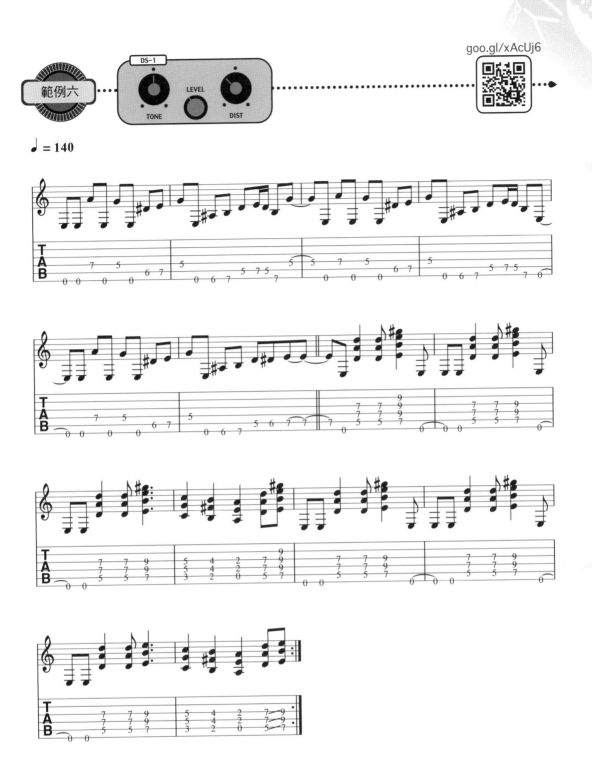

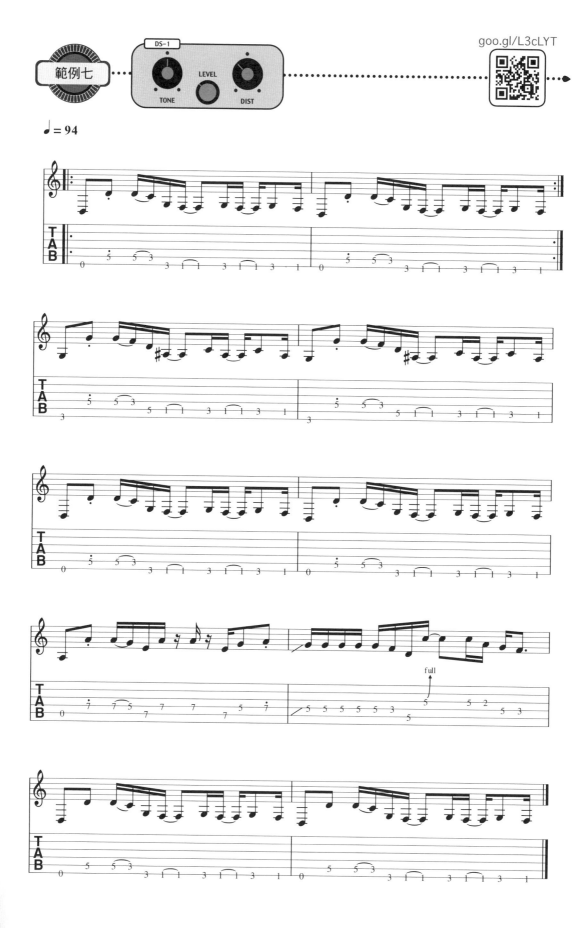

Lesson 5
應用綜合篇

前面的範例，相信讀者對於各種單顆效果器所呈現的聲音及音響效果，已經有一定的認識及分辨能力。然而在樂團或歌曲彈奏的實際運用上，有時並非只使用到一、二種效果器便能得到所想要的音響效果，而必須藉用多顆效果器的互相組合使用，以產生特別的功用及想要的音色，下面的單元便是介紹如何組合，以及所產生出來的音響效果有何不同且增加了哪些變化。

以下提供兩個組合，Rhythm Guitar 伴奏吉他及 Solo Guitar 主奏吉他。

 ## 5-1 Rhythm Guitar 伴奏吉他

Flanger 及 Phaser 通常會擺在破音的後面；Tremolo 擺在 Reverb 的前面；Wah-Wah、Fuzz 及 Compressor 擺在破音的前面。

下列四個範例，使用 Fuzz。

goo.gl/u6j4FA

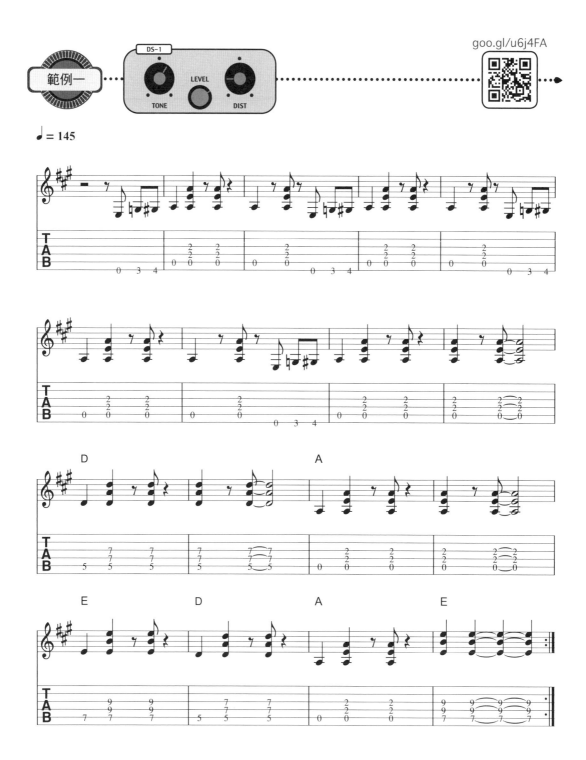

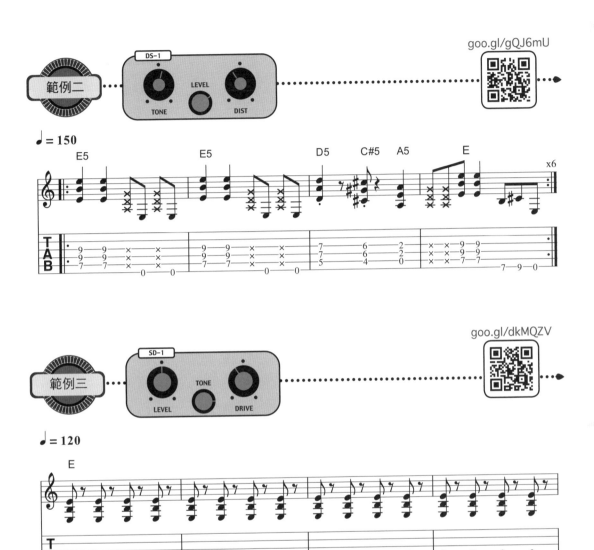

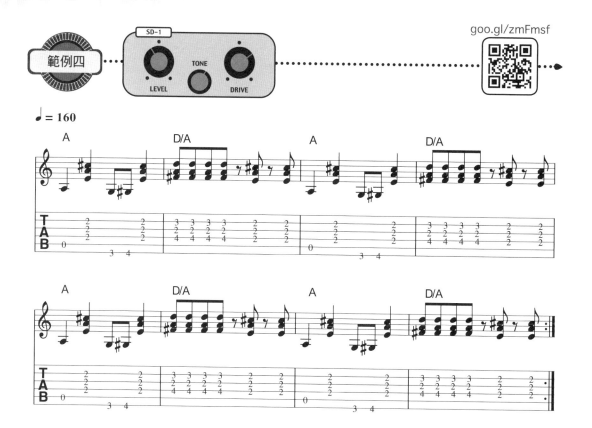

5-2 Solo Guitar 主奏吉他

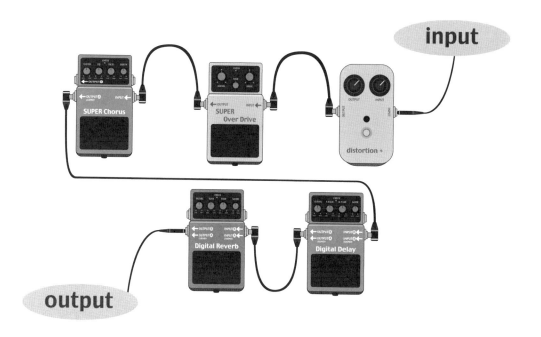

input

output

　　主奏吉他擺盤的位置跟伴奏吉他最大的不同在於主奏吉他 Overdrive 是擺在 Distortion 後面，增加中頻、音色清楚，可提升 Distortion 的音量，也可作為 Boost 的用途。

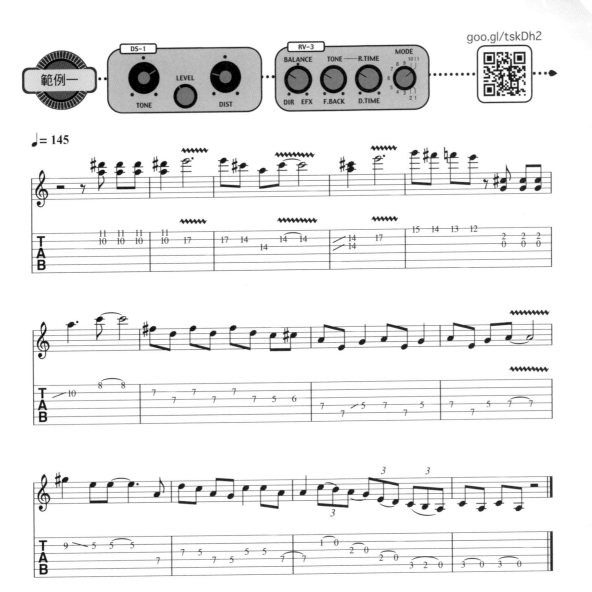

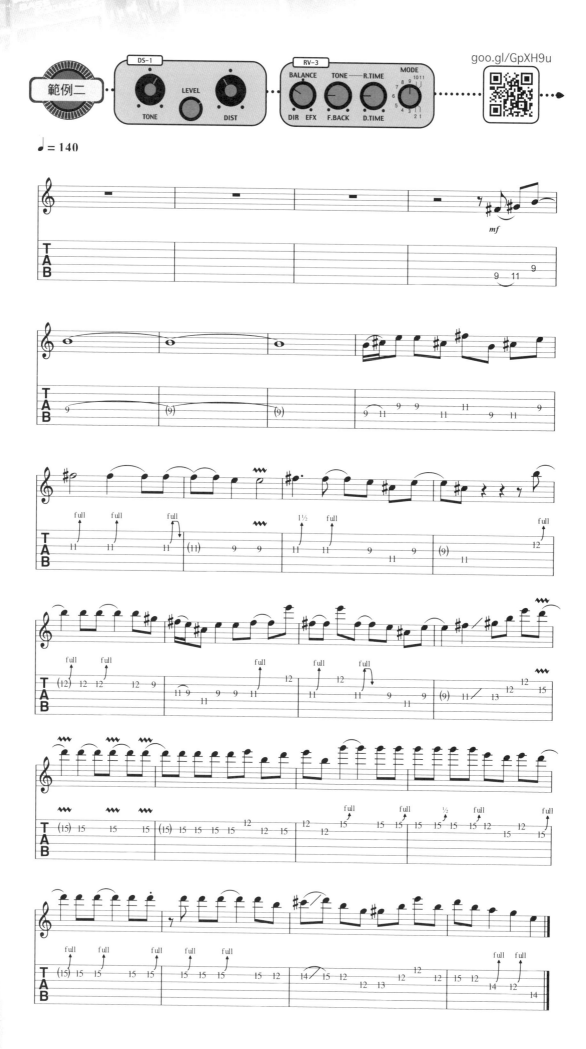

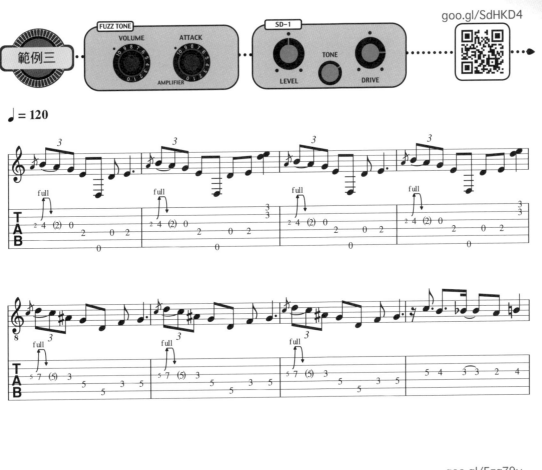

goo.gl/SdHKD4

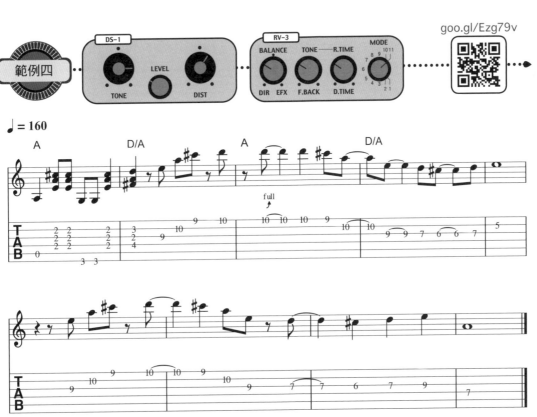

goo.gl/Ezg79v

附錄

6-1 什麼是聲音

　　我們平常所聽到的聲音,基本上就是某些物體因為振動,推擠附近的空氣分子,使附近的空氣有些地方變密,有些地方變疏,變疏的地方空氣壓力就比較小,變密的地方空氣壓力就比較大,這些壓力的變化隨著空氣分子的運動而傳到各處,就是聲波了。

　　當這些壓力的變化傳到我們的耳朵裏,壓力大的就推擠我們的耳膜,而壓力低的就吸引我們的耳膜,如此一來一往使我們的耳朵跟著振動,經由內耳放大後再轉變為神經訊號,傳到我們的大腦,我們就聽到了聲音。我們的耳朵如何隨著空氣的壓力變化而振動,還有我們的神經系統如何翻譯這些振動,決定我們聽到的是什麼。並不是大自然當中我們什麼都聽得到,而且我們聽到的和用儀器偵測到的又不一定一樣。以下分別介紹聲波的基本性質,樂音的特性和我們聽力的關係。

6-2 聲波的基本特性

　　所以聲音是從一個東西的振動開始,這個東西每秒鐘振動多快就是所謂的頻率,以 Hertz(Hz)為單位。而每振動一次聲波向前傳播的距離就叫做波長。波長除了和頻率有關外,和聲音的速度也有關,因為聲波是靠空氣分子的運動來傳遞的,所以高溫時空氣分子跑得快,聲波的波速就大,溫度低時則相反。以攝氏 20 度為準的話,每秒約 343 公尺左右。

　　我們聽覺的上下限通常在 20Hz 到 20KHz 之間,相對的聲波波長分別為 17 公尺及 1.7 公分。聲波波長越長時,越容易轉彎,產生所謂的繞射效應,當障礙物的大小跟波長相近時,這種效應會很明顯。所以大約波長在一公尺以上的聲波很容易轉彎,也因此不太能分辨它是由那個方向發出的,所以我們說低頻沒有方向性。

一公尺的波長相對的頻率為 343Hz，因此大約在此頻率以下的低頻能分散得開。因為低頻這種特殊的轉彎性質，使得在一個小房間裏的低頻容易因為反射而混成一團，不容易分辨出它的音高。除了某些特定的頻率因為產生所謂的駐波而變得加強外，其他的低頻很難聽得很清楚。通常我們說房間寬度兩倍的長度是這個房間的允許最低頻率的波長，如果房間太小，通常不會使用太大的喇叭去推低頻。平常家用床頭音響大約推到 100Hz 到 80Hz，客廳的音響能推到 50 到 60Hz，就很不錯了，沒有人會去真正推到 20Hz 的。但現場演唱會空間大，就可以推到很低的頻率，這也是為什麼現場演唱會聽起來很過癮的原因，低頻夠力！另外室內的駐波，雖然會增強某些頻率，但在不同的位置也會減弱，讓低頻聽起來會隨著位置的改變而忽大忽小，這是很麻煩的問題，卻很難避免。

　　產生低頻的喇叭，通常是直徑幾寸到十幾寸的紙盆，當低頻的波長比紙盆的直徑長時，聲波的擴散角度會變大，而波長小的就會集中在喇叭的正前方，旁邊就聽不到了。以吉他音箱用的 12 吋喇叭為例，約 1KHz 以上的頻率都集中在正前方，如果吉它手站在旁邊聽，就會以為它的聲音很悶。

　　高頻和低頻剛好相反，幾乎都是走直線，如果高頻還是用和低頻一樣大的喇叭來推的話，只有在正前方的人才能聽得到，所以通常高頻喇叭都很小，直徑約一吋或者更小。

　　聲音藉著空氣傳播的時候，除了擴散的關係，越遠音量會越小外，空氣本身也會吸收聲波，而且吸收高頻的能力比低頻好，這就是為什麼在離音源遠的地方越聽不清楚高頻，但低頻相對的就清楚多了。房間的牆壁除了會反射聲波外，也會吸收聲波。傢具、人體本身都會吸收聲波，而對高頻和低頻的吸收率也不一樣。通常低頻較難吸收，地毯，窗簾對高頻的吸收率很高，而瓷磚反射高頻的能力就很強。也因為如此，我們在四面都是瓷磚的浴室唱歌時聽起來特別亮，特別好聽也是這個原因。

 ## 6-3 樂音與泛音

當我們說哪個東西每秒鐘振動多少次就是它的頻率，如果它能使附近的空氣振動的話，就會產生相同頻率的聲波。但這裡有一個問題：如果兩個不同的東西振動得一樣快時，也就是它們的頻率一樣時，是否所產生的聲音聽起來也一樣？

從我們的常識可以判斷，一定不一樣。舉例來說，兩個人可以說同樣的話，唱同樣的歌，但聽起來就是不一樣啊！甚至我們可以用兩把吉他去彈同樣的音符，但誰都知道聲音一定不一樣。這是為什麼呢？原來我們的耳朵可以把聲波分解為很多種正弦波的組合。

什麼叫正弦波呢？舉個例子來說，一個轉動的輪子上某一點對輪子的側面的投影就是一個標準的正弦振動，這時如果投影的銀幕再往旁邊移動的話，畫出來的軌跡就是正弦波。

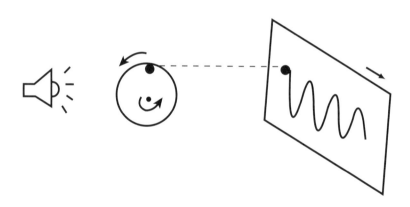

這種波只能在實驗室裡做出來，在自然界並不存在，但自然界任何聲音都可以分解為這種正弦波，或者說，任何聲音都可以看作是由很多不同頻率的正弦波所組成，例如一個方形波，就可以看作是由很多的正弦波組合而成。

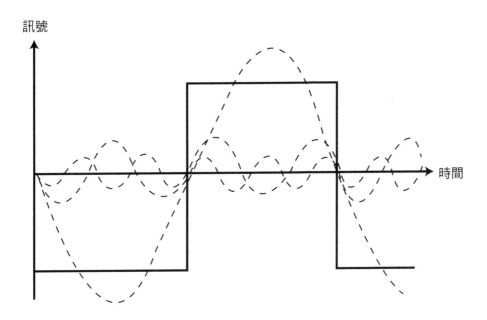

　　因為我們的耳朵會自動的做這種分解，所以我們通常稱其中頻率最低的叫做基音，其他的就叫做泛音。我們耳朵（應該說大腦）分辨聲音的不同都是靠著泛音，而自然界的聲音如果它的泛音頻率是基音的整數倍的話，就叫做樂音，這種聲音我們可以很容易分辨它的音高，如果兩個人唱歌，基音一樣但泛音不同，我們就會認為他們唱的音高一樣，但音色不同。

　　如果某些聲音，它的泛音不是基音的整數倍時，就不叫樂音，這種聲音我們無法確定它的音高，像所有的打擊樂器就是如此，可是像定音鼓這類的，又好像可以聽出音高，那是因為鼓的形狀能夠強調它的基音，所以我們比較能夠分辨基音的音高。但普通的鼓我們只能大概的知道它是高是低，要確定是什麼音高就很難。

　　當我們利用儀器去調整一個聲音的泛音時，就可以調整它的音色，通常減少頻率高的泛音聽起來就會比較悶，或者柔和，加強就會比較亮，有時甚至會比較刺耳。所以調整哪個頻率範圍，調多少是很重要的課題，稱為 EQ，是 Equalizer 的縮寫，翻做等化器。平常音響上幾乎至少有高頻（Treble）和低頻（Bass）兩個鈕來調整。大家需要注意的是，這些調整的是分解成正弦波以後的頻率，如果一個聲音聽起來很低，並不表示它的泛音也很低。以貝司為例，雖然它的基頻可以只有幾十 Hz，但它的泛音可以到幾 KHz。如果隨便調整高頻，會改變貝司的音色。

我們的耳朵除了會將樂音分解為基音與泛音外，還有一個特殊的能力，就是如果我們聽到一組泛音時，就算我們聽不到基音，我們的大腦會自動填補基音的頻率，讓我們以為我們聽到的音高是那聽不到的基音。

這個特性非常重要，當我們調吉他的音色，如果要聽的清楚，並不是要加強它的基音，反而是它的倍數的泛音，這個特性對製作音響及擴大機，喇叭等也非常重要。這也是為什麼小小的床頭音響，聽起來卻好像低頻都在，其實我們只是聽到泛音而已。

 ## 6-4 響度

我們耳朵對聲音大小聲的感覺也很特殊，聲音的大小聲是以每秒通過一平方公尺的面積的能量來算的，大多數的人的聽覺下限大約是 1.0×10^{-12} W/m^2，也就是說傳到我們耳朵裏的聲音的能量，如果低於這個值時，我們就聽不到。但是如果能量加倍，我們聽起來卻不會覺得聲音大了兩倍。

後來經科學家研究的結果，發現我們對聲音的大小聲，也就是響度跟聲音的能量其實是成對數的比例關係。對於不知什麼是對數的讀者，我在這裡稍微解釋一下。所謂對數就是用 10 的幾次方來表示某個數字的意思，譬如說 1000 是 10 的三次方，因此 1000 的對數就是 3，那 10000 的對數就是 4 了，其他不是剛好是 10 的倍數的數，也有方法求出來，例如 2 大約是 10 的 0.3 次方，因此 2 的對數就是 0.3。這種取對數的符號是 log，因此 log10=1，log1000=3，log2=0.3，而 log1=0 等等。因為我們的聽覺對響度有這種對數關係，所以能量增加到十倍時，我們聽起來才好像只有原來聲音的兩倍大聲。

為此，國際上規定以我們的聽覺的下限為基準，然後其他的音量大小和這個基準去比再取對數，這就是工程上響度的由來。舉例來說，如果一個音源發出我們聽覺下限的音量，也就是 $I = 1.0 \times 10^{-12}$ W/m^2，以它和音量的基準 I 去比得 1，然後取對數 log1=0，這時表示兩個音量是一樣大聲，如果 I 是 I 的 10 倍，取對數後得 1。用這種方法算出來的響度，為了紀念發明電話的貝爾，就以貝爾（β）為單位。但後來發現這個單位太大了，為了更實用起見，改為

以一貝爾的十分之一作單位，叫做分貝，英文是 dB。這樣剛剛的例子中的結果就要再乘 10。如此原來的響度的基準，也就是我們聽覺的下限還是 0dB 增加 10 倍的能量就是 10dB，如果變成 100 倍就是 20dB，1000 倍就是 30dB，以此類推，響度的公式可以寫成：

$$\beta = 10 \log (I/I_0)$$

請讀者們注意響度的 dB 和電壓訊號的 dB 是不一樣的東西，不可混為一談。我們聽覺除了有下限之外，也有上限，約 130dB，倒不是超過這個值我們就聽不到，而是超過這個值我們的耳朵會開始痛。環保局規定噪音的標準是 80db，因為我們長期曝露在這種音量之下，會傷到我們的聽覺。可是通常搖滾樂演唱會的音量約開到 120dB，已經非常接近聽覺上限了，實在應該小心不要傷到我們的聽覺才是。

從以上所說的，我們應該能夠看出當音量用儀器去量，每增加 10 倍時，也就是增加 10dB，我們聽起來卻只覺得變成原來的兩倍大聲。因此一個 100 瓦的音箱，聽起來也不過是 10 瓦的音箱的兩倍大聲而已。

人的耳朵不只對響度的感覺很特別，另外對不同頻率的聲音，聽起來竟然大小聲也不一樣，也就是說如果兩個不同頻率的聲音，以儀器來量時如果能量大小一樣，但我們聽起來卻可能覺得響度不一樣，也就是因為這種原因，使得設計喇叭變得非常困難，因為喇叭的頻率響應用儀器量如果高低頻一樣，聽起來卻不一樣，就無法有客觀的標準了，這也是使得評斷喇叭的好壞變成因人而異。大多數的人對 3KHz 到 5KHz 的頻率最敏感，但對低頻及高頻就很鈍，這個敏感程度會隨著音量的大小改變。例如頻率為 1kHz 的聲音開到 120dB 時，聽起來會跟頻率為 100Hz 的聲音也開到 120dB 的音量聽起來差不多。但如果 1KHz 的聲音音量降到 60dB 時，我們聽起來的大小聲卻會和 100Hz 的頻率的聲音開到 100dB 的音量時差不多。對不同頻率聽起來差不多大小聲的音量關係曲線叫做等響線，下圖是一個大多數人的等響線。

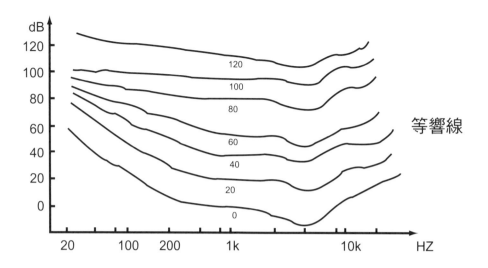

等響線

因為我們的耳朵有這種特性，因此在調音時必須注意音量的大小，否則轉小聲時調出的聲音，等到轉大聲時很可能會聽起來中頻太小聲，低頻、高頻太強。反之如果在開大聲時調出的聲音，開小聲聽時可能只剩中頻，高頻、低頻都聽不到了。這個問題樂手們不可不注意。

 ## 6-5 音階的由來

中國早在殷商時代以前就已經有音階了，傳說黃帝時代就已經知道音階中各音的比例關係，到了春秋戰國時代已經有了標準音高，例如 C 這個音就叫黃鐘，就是用一個鐘來發出鋼琴上中央 C 的這個音高。當然古中國沒有鋼琴，也沒有調音用的音叉，但是我們聰明的老祖宗知道不同長度的竹子會發出不同的音高，所以只要規定一定長度的竹子發出的音高作為標準，就可以有標準音高了。竹子保存不易，所以製作銅鐘當作標準，然後其他的樂器就可以和它比較，調整音高。

如此有了標準音高，那音階中其他的音是怎麼來的呢？在管子這本書中記載了所謂的三分損益法，這個方法是說一旦找到了能產生黃鐘這個音的竹子之後，將他分成三等分，鋸掉三分之一，則剩下的長度可以產生林鐘（也就是 G 這個音），如此反覆，可以推出 D、A 等等，這就是五度圈的由來，據傳在西方發現畢氏定理的畢德格拉斯有一次到埃及時也發現了這種關係。

我們不在這裡考古，現在我們知道（忍不住又想偷偷告訴你，是伽利略發現的）不同管長或弦長發出的頻率和他的長度成反比，所以長度比為 3 比 2，其頻率比就是 2 比 3。舉例來說，如果 C 的頻率是 1，那 G 的頻率就是 3/2，而比 G 高五度的 D 又是 G 頻率的 3/2 倍，以此類推，可以把所有的音找出來。但這有一個問題，當我們從 C 出發，每乘一次 3/2 就可以找到下一個五度音，如此反覆十二次，應該可以再回到 C，但當然，這個 C 是原來出發的 C 的高好幾度的音，因為每高一度，其頻率就高一倍，但如此用五度循環所得到的最後的 C，其頻率卻不是原來 C 的整數倍，因為 3/2 的 12 次方是 129.7463379，其相對應的音是比原來出發的 C 高七度的音，所以其頻率應該是原來音高的 2 的七次方（128 倍），這個幾乎 2Hz 的差異，平常人的耳朵聽得出來，也讓音樂家們傷透腦筋。

還有另外一個方法來找音階，那就是用簡單整數比的比例關係。
用這種方法求出來的音階表列如下：

C	D	E	F	G	A	B	C
1	9/8	5/4	4/3	3/2	5/3	15/8	2

　　其中高八度的 C 的頻率是開始的 C 的兩倍，所以頻率比是 1：2，接下來最接近的整數比是 2：3，也就是 G 這個音。下一個最簡單的整數比是 3：4，就是 F 這個音。接著是 3：5 及 4：5 也就是 A 和 E 這兩個音，剩下的 D 用 G 的下四度得到，也就是 G 的 3/4 倍，剩下唯一的 B 較難獲得，但我們注意到這些音當中有三組成簡單整數 4：5：6 的比數。這三組包含 C、E、G；F、A、C 和 G、B、D，從這個關係可以得到 B。這三組音也就分別是 C 和弦，F 和弦及 G 和弦。用這種音階彈和弦聽起來特別好聽，稱作純律。如果讀者需要調出很棒的和弦音，就應該使用這種調音法，尤其五度音一定要確實調出 2：3 的比，在使用破音彈五度和弦時，即使差一點都影響很大。

這種純律也有問題，我們可以看出 D 這個音是 C 的 9/8 倍，但 E 卻是 D 的 10/9 倍，也就是說 C、D 的間隔和 D、E 間的間隔不一樣，如果一首歌是 C 調的話不會有問題，但如果要彈 D 調的話，音階間的間隔就不對了，例如 E 的音就必須調高，而 A 也不是 D 的五度音，所以也要變，如此每換一個大調，所有的音都必須重新調過，實際上是無法做到的，因此，最後等程律被發明了。

　　音樂家們注意到上面的純律當中的各音間隔有三種，一種是 9/8 倍的，如 C 與 D、F 與 G、A 與 B 之間，第二種是 10/9 倍，如 D 與 E、G 與 A 之間，這兩種都叫做全音，另外的一種是 16/15，如 E 與 F、B 與 C 之間，叫做半音。兩個半音的間隔很接近一個全音的間隔，因此一個八度間可以有 12 個半音，為了使所有的音間隔都一樣起見，就規定相鄰兩個半音的頻率比為 $\sqrt[12]{2}$，而相鄰兩個全音間的間隔為 $\sqrt[6]{2}$ 倍，這就叫做等程律，也是 12 分法的由來。這種分法雖然使得所有的間隔都一樣，所以用哪個大調都沒關係，但原來和弦的簡單整數比的關係也破壞掉了。

下表列出純律和等程律頻律的不同：

音名	C	D	E	F	G	A	B	C
純律	264	297	330	352	396	440	495	528
等程律	261.6	293.7	329.6	349.2	392.0	440	493.9	523.3

　　讀者可以看出這兩種音程的差異。吉他當然是採用等程律來劃分琴格的間隔，但相鄰兩弦的間隔差四度（除了 2、3 弦差三度外），調音時也可採純律，也就是 3：4 的比，不同的調音法，聽起來的和弦聲音會不一樣，讀者最好熟悉這些頻率的關係，對日後調音會有所幫助。

　　在表中 440Hz 的 A 在吉他上就是第一弦第五格的音。高八度的 A 頻率就是它的兩倍 880Hz，低八度的 A 頻率減半就是 220Hz，以此類推。吉他手可以輕易找出指板上所有音的對應頻率，在調 EQ 時非常有幫助，不過要注意這些都是基音的頻率。

現代吉他系統教程
Modern Guitar Method

編著 劉旭明

- 第一套針對現代音樂（流行、民謠、搖滾、爵士、藍調…等）的中文吉他教學系統。

- 完整音樂訓練課程，內容包含必要的彈奏技術與樂理視奏。

- 培養吉他手駕馭電吉他與木吉他的即興演奏能力。

- 共計48週，四個 Level 的課程規劃，循序漸進從初學到專業。

- 不必出國也可體驗得到美國MI音樂學校的上課系統。

- 適合自學或做為音樂教室與學校的吉他教科書。

每本定價NT.500元　附2CD

學習音樂最佳途徑
音樂人必備叢書
專業樂譜

■ 學習音樂最佳途徑
■ 音樂人必備叢書
■ 專業樂譜

最新圖書目錄

麥書文化

COMPLETE CATALOGUE

www.musicmusic.com.tw

調琴聖手

編著	陳慶民、華育棠
總編輯	潘尚文、吳怡慧
企劃編輯	林仁斌、陳珈云
美術設計	許惇惠
封面設計	林怡玲
電腦製譜	林怡君
譜面輸出	林怡君、林婉婷
混音錄製	林怡君、林仁斌、林婉婷
影音後製	鄭安惠
示範演奏	華育棠
出版	麥書國際文化事業有限公司
	Vision Quest Publishing International Co., Ltd.
地址	10647 台北市羅斯福路三段 325 號 4F-2
	4F.-2, No.325, Sec. 3, Roosevelt Rd., Da'an Dist.,
	Taipei City 106, Taiwan (R.O.C.)
電話	886-2-23636166 · 886-2-23659859
傳真	886-2-23627353
郵政劃撥	17694713
戶名	麥書國際文化事業有限公司

http://www.musicmusic.com.tw
E-mail:vision.quest@msa.hinet.net

中華民國 107 年 2 月 三版